KB079798

재미있는
색이름
탄생 이야기

タイトル：世界のふしぎな色の名前
著者：城一夫/著、カラーデザイン研究会/著、killdisco/絵

©2022 Kazuo Jyo, Color design association
©2022 Graphic-sha Publishing Co., Ltd.
This book was first designed and published in Japan in 2022 by Graphic-sha
Publishing Co., Ltd.
This Korean edition was published in 2023 by CheongSongJae Co., Ltd.
Korean translation rights arranged with Graphic-sha Publishing Co., Ltd. through
TOHAN CORPORATION and Korea Copyright Center Inc.

Original edition creative staff
Book design: Tae Nakamura
Illustration: killdisco
Editing: Aya Ogiu(Graphic-sha Publishing Co., Ltd.)

# 재미있는
# 색이름
# 탄생 이야기

# 제1장 시적인 색이름

## 제2장 기이한 색이름

## 제3장 생활에 얽힌 색이름

## 제6장 식물들의 색이름

## 제7장 지명·인명의 색이름

# 제1장 _ 시적인 색이름

# 데이드림 _ 백일몽(白日夢)

## 환상을 떠올리는 색

백일몽이란 '한낮에 꿈을 꾼다'는 뜻으로 현실성 없는 헛된 공상을 말한다. 꿈인 듯 현실인 듯 비현실적이며 환상적인 경험을 이르기도 한다. 영어권에서 기원한 듯한 이 색이름은 영화나 소설, 노래 제목으로도 흔히 쓰인다. '데이드림'은 연한 청보라색이다. 색에서 풍기는 이미지가 눈앞에 꿈이 펼쳐지는 듯한 백일몽을 떠올리게 한다고 해서 이처럼 부르게 되었다.

콜드 몬

*Cold Morn*

'찬 기운의 아침'이라는 뜻이다.
데이드림과 같은 색감이다.

*forget-me-not*

# 포겟 미 낫 _ 물망초(勿忘草)

## 나를 잊지 말아요 / 작고 푸른 꽃잎 색

중세 독일에서 전해 내려오는 슬프고도 아름다운 꽃에서 유래한 색이름
이다.

옛날, 젊은 기사 루돌프와 연인 베르타가 있었다. 어느 날 두 사람이 도나우 강변을 걷고 있는데, 베르타가 강기슭에 핀 작고 푸른 꽃을 발견했다. 루돌프는 그녀를 위해 손을 뻗어 꽃을 잡아당겼지만, 실수로 그만 강에 빠지고 만다. 루돌프는 수영을 잘했지만 무거운 갑옷을 입은 데다가 급류를 만난 탓에 강물에 휩쓸렸다. 강물에 떠내려가던 그는 '내 목숨도 여기까지구나' 체념하며, 멀어지는 베르타를 향해 "포겟 미 낫(나를 잊지 마)!"이라고 외쳤다. 마지막으로 손에 쥐고 있던 꽃은 베르타를 향해 던졌다.
그 후 사람들은 그 작고 푸른 꽃을 '포겟 미 낫(물망초)'이라고 불렀고, 지금까지도 그에 얽힌 이야기와 함께 사랑받고 있다. 푸르고 아름다운 꽃은 그대로 색이름이 되었다.

# 러브 인 어 미스트 _ 안개 속 사랑

### 로맨틱한 꽃 이름에서

물망초와 마찬가지로 꽃에서 따온 색이름이다. '러브 인 어 미스트(Love-in-a-mist)'는 독특한 꽃 모양과 바람에 하늘거리는 잎이 특징인 남유럽 원산 식물 '니겔라(Nigella, 흑종초)'의 통칭이다. 서양의 직물(織物) 업계에서 이런 로맨틱한 느낌을 좇아 이름을 붙였다. 하양, 핑크, 연파랑 등 실제 니겔라꽃 색과는 달리, 초록빛을 띤 선명한 파란색이다.

꽃이 진 후에는 가시나 뿔 같은 돌기가 달린 둥근 씨방이 생겨 '숲속의 악마(Devil-in-the-bush)'라는 대조적인 별칭도 가지고 있다. 이 별칭은 달리 색의 이름으로 쓰이지는 않은 듯하다.

# 애쉬즈 오브 로즈 _ 타고 남은 장미

*Ashes of Rose*

## 붉은빛을 띤 회색

타버린 장미의 재 속에 희미하게 남은 색의 향기가 느껴지는, 은은한 붉은 빛을 띤 회색이다. '타고 남은 재'라는 인상적인 표현은 19세기 말 서양의 직물 업계에서 붙인 것으로 '로즈 그레이(Rose Gray)'라고도 한다.

# 매직 드래건

## 1960년대 유행한 비타민 컬러

60년대에는 세계적으로 채도가 높아 선명한 색이 유행했는데, 특히 시대를 상징하는 비타민 컬러가 화제였다. 비타민 컬러란 비타민 C가 듬뿍 함유된 감귤류의 덜 익은 껍질처럼 선명한 옐로, 오렌지, 옐로 그린 등을 말한다.

'매직 드래건'이란 한 기업에서 가정용 도료의 색상에 붙인 이름이다. 그 유래가 명확하지는 않은데, 60년대 널리 불리던 포크송 〈마법의 용 퍼프(Puff, the Magic Dragon)〉에서 비롯한 게 아닌가 싶다. 이 곡은 영원한 생명을 가진 용 퍼프와 인간 소년 재키의 우정을 그린 노래이다. 둘은 살아가는 시간이 달라 계속 함께할 수 없었다. 그런 용의 슬픔과 아이의 성장을 노래한 곡으로, 일본의 음악 교과서에도 실리며 지금까지도 불리고 있다.

# 크러시드 스트로베리 _ 으깨진 딸기

## 딸기를 으깬 듯한 색

'크러시드(crushed)'란 짓눌려
잘게 부서졌다는 뜻이다. 19세기
후반, 이름 그대로 딸기를 으깬
듯한 색 '크러시드 스트로베리'가
엄청나게 유행했다.

# 크러시드 바이올렛 _ 부서진 보랏빛

## 산산이 조각난 보랏빛이 희미하게 섞인 색

크러시드 스트로베리가 인기를 끈 데서 착안하여 지은 이름인 듯하다. '크
러시드 바이올렛'은 산산이 조각난 보랏빛이 희미하게 섞인 듯한, 보라색
보다는 회색의 느낌이 강한 색이다. 예로부터 유럽에서 지붕 기와로 사용
하던 납작한 슬레이트처럼 청보랏빛을 띤 칙칙한 회갈색이다. 1926년 서
양 직물 업계에서 붙인 이름이다.

# 드래건스 블러드

## 용을 물리친 전설

예로부터 서양에서는 용을 물리친 전설이 전해 내려온다. 신약성서 〈요한계시록〉의 마지막 장면도 그중 하나이다.

"…… 하늘에서는 싸움이 이어지고 있었다. 미카엘과 천사들이 용에 대항해 싸웠고, 용도 천사들과 맞서 싸웠다. 용은 상대를 이기지 못했고, 하늘에는 더 이상 용이 머물 곳이 없었다."

서양에서 가장 유명한 용을 물리친 일화는 고대 로마의 성자 성 게오르기우스의 여행에 얽힌 이야기다. 여행길에 우물물을 퍼낼 때마다 용에게 제물을 바쳐야 한다는 말을 들은 성 게오르기우스가 붉은 용을 물리쳤다는 이야기로, 조지아 건국의 유래가 되었다.

또한, 고대 로마의 박물학자 플리니우스는 저서 《박물지》에 베스비오 화산의 용암은 용의 피와 같았다는 기록을 남겼다.

## 고대부터 전해 내려온 빨간 수지

예멘 소코트라섬에 자생하는 드래건 트리는 짙은 석류석(石榴石, Garnet)처럼 붉은 수지를 생산한다. 16세기에 활약한 항해가 리처드 이든은 이 수지에 '드래건스 블러드'라는 이름을 붙이면서 흥미로운 이야기와 함께 전 세계에 전파했다.

이든이 전한 이야기는 다음과 같다.

"용과 코끼리 사이에 끊임없는 싸움이 있었다. 용은 코끼리의 피를 원했다. …… (중략) …… 서로 간의 싸움 끝에 용의 피와 코끼리의 피가 섞였는데, 이것을 약장수들은 '용의 피'라고 불렀다."

사실 드래건 트리는 관엽식물인 드라세나의 일종이다. 드라세나에서 뽑은 빨간 안료는 바이올린이나 가구에 칠하는 니스(varnish)로 사용하며, 의료용이나 때로는 연금술에도 사용해 왔다.

드래건스 블러드는 동양에서는 '기린혈(麒麟血)'이라는 이름으로도 알려져 있다. 기린은 중국 전설에 등장하는 성스러운 동물로, 《예기(禮記)》에 따르면 '전쟁이 오래 계속되면 하늘에서 기린이 내려온다.'고 믿었다고 한다. 기린은 용을 닮은 위엄 있는 얼굴에 몸은 사슴, 꼬리는 소나 말 형상을 한 성스러운 동물이다.

**기린혈색(麒麟血色)**
드래건스 블러드가 동양에 전파됐을 때의 이름.
지금도 사용하는 색이름이다.

# 큐피드 핑크

## 화살 한 발에 마음은 분홍빛으로

로마신화에 등장하는 사랑의 신 큐피드의 이름을 딴 달콤한 로즈 핑크
(Rose Pink)를 일컫는 미칭으로, 100년 전 서양 직물 업계에서 사용하기
시작했다.

큐피드는 처음에는 청년의 모습으로 그려졌으나 점차 날개가 있는 나체
의 소년으로 그려진다. 또한, 미술이나 문학에서는 사랑의 화살을 신이나
인간의 마음에 쏘아 연정을 품게 하는 장난꾸러기 아이의 모습으로 자주
그려지게 되었다. 신으로서의 위엄은 상실했지만, 사랑스러운 사랑의 전
령이라는 고대부터의 이미지가 핑크색이 지닌 로맨틱함과 결합해 생겨난
색이름이다.

*Nymph's Thigh*

# 님프스 사이 _ 요정의 허벅지

## 상상으로 만들어 낸 색

중세 유럽에서는 분홍색을 '요정의 허벅지'라고도 불렀다. 이 표현이 어원이 되어 18세기에는 분홍색을 프랑스어로는 '퀴스 드 낭프(Cuisse de Nymphe)', 영어로는 '님프스 사이(Nymph's Thigh)'라고 불렀다.

신화나 전설에 등장하는 요정의 피부색이 어떤 색이었는지는 아무도 모른다. 이 색은 공상으로 만들어 낸 상상의 색깔이다. 노란빛이 도는 연분홍색에는 사람들의 상상이 담겨 있다. '요정'이라는 단어로 에둘러 표현하고 있지만, 실제로는 젊은 여자의 허벅지를 떠올리게 한다는 점에서 호색(好色)의 색이라고도 불렀다.

## 몽크스후드 _ 투구꽃색

<p style="font-style:italic">Monkshood</p>

### 꽃 모양에서 연상

기독교 수도사의 두건(후드)과 모양이 비슷한 꽃, 독초인 투구꽃의 영어
이름이다. 그 꽃 색깔에서 따온 어두운 보라의 색이름이기도 하다.

중세 유럽의 가톨릭 세계에서는 속세를 떠나 종교적인 공동생활을 하면
서 신앙을 깊이 뿌리내리는 수행이 각 수도 단체에서 행해졌다. 두건을 머
리에 쓰고 다니는 수도사들의 모습은 투구꽃의 실루엣을 떠올리게 한 듯
하다. 다만, 수도사의 두건은 염색이나 탈색 등의 가공을 거치지 않은 수
수한 양털 색이었을 것이다. 실제로는 담갈색, 베이지색, 회색, 갈색 등 다
양한 색이었다.

# 넌스 벨리 _ 수녀의 배

## 부도덕함을 상징하는 색

중세 유럽에서 분홍색을 통상 색감에서는 크게 벗어나 공상적으로 표현할 때 썼던 색이름이다. 당시 유럽에서 교회와 수도원은 성도덕이 붕괴하고 있었다는 설이 있다. 수녀의 배에 비유한, 흰색에 가까운 아주 연한 분홍색은 당시 남성들의 동경을 담은 색이었다.

한편, 프랑스에서는 이 색을 '밴틀 드 비쉬(Ventre de Biche, 암사슴의 배)'라는 이름으로 불렀다. 암사슴은 첩을 나타내는 은어다.

이러한 색이름들은 교회의 존재감이 컸던 당시의 시대 배경과 발칙한 망상이 맞물려 생겨난 듯하다.

*Angel Red*

# 엔젤 레드

## 천사와는 관련이 없다!?

이름이 주는 사랑스러운 분위기에 그 유래가 궁금해질 법도 한데, 사실은 산화철로 만든 안료의 어두운 붉은색을 일컫는 이름이다.

16세기 이후 유럽에서 공업적으로 생산된 산화철 안료는 제조국의 이름을 붙여 '영국 빨강(English Red)'으로 화가들에게 알려졌다. 프랑스에서는 같은 뜻으로 '루주 당글레테르(Rouge d'Angleterre)'라고 불렸다. 이 프랑스어가 이후 영국으로 역수입되면서 1700년대 들어서 '엔젤 레드(Angel Red)'라고 바뀌어 불리게 되었다. 일본어의 '벤가라(弁柄)'도 비슷한 색이다.

*Goblin Scarlet*

# 고블린 스칼릿 _ 고블린의 빨강

## 붉은 삼각 모자의 정령

고블린(Goblin)은 유럽의 민간 설화에 등장하는 전설 속의 생물체이다. 사악한 존재라기보다는 장난을 좋아하는 요정의 이미지가 강하다. 독일 민간 설화에 나오는 요정 '코볼트(Kobold)'도 영어로는 고블린이라고 번역하는 경우가 종종 있다. 고블린의 유래는 그리스신화의 코발로스(Kobalos)로, '부끄럼을 모르는 말썽꾸러기, 불한당'이라는 뜻이다. 한편, 코발로스의 복수형인 코발로이(Kobaloi)에는 '불한당이 불러들이는 악령들'이라는 뜻도 있다. 고블린의 모습은 나라별로 다양하지만, 한결같이 빨간 삼각 모자를 쓰고 있는 모습이 특징적이다. 그 빨간색은 세계적으로 고블린을 나타내는 상징색이다.

# 존느 나르시스

## 자기애의 애달픈 노람

하얀 수선화 한가운데 있는 노란 부분을 부화관(副花冠)이라고 부른다. 이 부화관처럼 뚜렷하고 따뜻한 느낌의 노란색을 뜻하는 프랑스어 색이름이다. 수선화의 학명 나르시서스(Narcissus)는 그리스신화의 미소년 나르키소스(Narcissos, 프랑스어로는 나르시스)에서 유래했다.

그리스신화에 등장하는 나르키소스는 수많은 처녀와 요정들에게 구애받는 미소년이다. 하지만 모든 사람을 냉정하게 뿌리치는 성격의 소유자였다. 어느 날 물을 마시기 위해 물가에 간 나르키소스는 수면에 비친 미소년에게 마음을 빼앗겼다. 이는 복수의 여신 네메시스(Nemesis)의 짓이었다. 나르키소스는 그 미소년이 바로 자기인 줄도 모른 채 애태우다 수척해져서 끝내 물가에서 숨을 거두고 만다. 그 후 물가에 피어난 한 포기 수선화는 나르키소스의 화신으로 여겨졌고, 아래로 숙인 채 핀 꽃의 모습은 수면을 들여다보는 나르키소스의 모습이라 전해오고 있다.

이 전설은 자만심이 불러온 비극이라는 교훈으로 사용됐고, 많은 예술가의 그림과 조각 창작으로 이어졌다. 자기애를 뜻하는 나르시시즘이라는 정신분석학 용어의 유래가 되기도 했다.

# 스칼릿 _ 연정의 색(오모히노이로)

## 불같이 뜨거운 연정을 표현한 색

일본어 오모히(思ひ)의 '히(ひ)'는 주홍색을 뜻하는 히이로(ひいろ, 緋色, 비색)의 '히(緋, ひ)'와 발음이 같아 주홍색이라는 뜻이 담겨 있다. 히이로는 노란빛이 약간 감도는 빨강이다. 일본 헤이안시대(8세기 말~12세기 말) 초기 《고금와카집(古今和歌集)》에는 깊이 간직해 두었던 불같은 마음을 읊은 사랑의 시가 등장한다. 주홍색의 한자음에 빗대 '불색(火色, ひいろ, 히이로)'이라고도 썼다.

이 색의 영어 이름은 '스칼릿(Scarlet)'이며, 케르메스(Kermes, 떡갈나무에 기생하는 곤충에서 뽑은 적색 염료)와 코치닐(Cochineal, 선인장에 기생하는 곤충에서 뽑은 적색 계열의 염료)로 염색한, 노란빛이 감도는 빨간색이다. 중세에는 가장 아름다운 색으로 여겼다. 소설에서는 강인한 성격의 여자 이름으로 사용하는 경우도 많아, 《바람과 함께 사라지다》의 주인공 스칼릿 오하라는 그 대표적인 사례다.

## 밀합(蜜合)
*mi hé*

### 홍루몽에 등장하는 '오프 화이트'

중국 소설 《홍루몽》에 나오는 평상복의 색에 붙여진 이름이다.
꿀과 합쳐진다는 달콤한 뜻을 가진 이름이지만, 실제로는 노란빛
을 띤 오프 화이트(Off White, 거의 흰색으로 보일 만큼 엷고 밝
은 색의 총칭)에 가까워 평상시 사용하기에도 잘 어울리는 색이다.

## 백군(白群)
*びゃくぐん*

### 부드러운 흰빛을 띤 파랑

일본화에 사용하는 천연물감의 이름이다. '백군'의 원료는
군청색과 마찬가지로 라피스라줄리(Lapis Lazuli, 나트륨, 알
루미늄 따위를 함유하여 파랑, 청자, 녹청 등 아름다운 빛깔
에 유리처럼 광택이 나는 규산염 광물)라는 유리의 일종이
다. 그런데 이 유리는 귀해서 보석으로도 사용돼 값이 비싸기에 점차
남동석(藍銅石, Azurite)을 대신 쓰게 되었다. 이 광물들을 갈아서 물감으
로 만들 때 입자가 미세한 정도에 따라 색이 바뀐다. 입자가 거친 것부터
감청, 군청이라 부르고, 가장 입자가 미세한 것을 백군이라고 부른다. 이
름에 '백(白)'이라는 글자가 쓰인 것은 광물의 입자가 빛에 반사되어 나타
나는 순백 빛에서 유래한 것으로 보인다.

## 윤색(潤色)

**뿌유스름한 색**

윤색은 깊게 가라앉은 파란색이다. 일본어로는 '우루미(うる
み)'인 윤색의 윤(潤)은 물기를 머금고 흐린 듯한 상태 혹은
탁하거나 흐릿한 상태를 가리키는 말로 원래는 색을 나타내
는 말이 아니다. 그러한 상태를 깊이 있는 파란색에 투영한
듯한 색이다.

## 하늘색(天色 천색, 아마이로)

**맑게 갠 하늘의 색**

일본어로 '아마(天, あま)'란 하늘이다. 일본에서 아마이로(あまいろ)
라 부르는 하늘색은 맑게 갠 짙고 푸른 하늘의 색에 붙인 이름이다.
때로는 대기 상태나 날씨를 나타내는 말로 사용하기도 한다.

## 밤비색(夜雨色 야우색) <small>よさめいろ</small>

**수수함이 빛나는 메이지의 색**

메이지시대, 20대 젊은 여자의 기모노에 사용했던 수수한 잿빛 갈색을 말한다. 이 세련된 색이름은 메이지시대 염색 공예가 노구치 히코베에(野口彦兵衛)가 붙였다.

## 월백(月白) <small>げっぱく</small>

**푸른 달빛**

푸른빛을 띤 달빛을 나타낸다. 도자기에 사용하는 유약으로 '월백유(月白釉, 천연 광물에서 얻은 재료)'도 있다.

# 말 못하는 색

いわぬいろ

## 말하지 못하는 치자나무

'불언색(不言色)'이라고도 한다. 치자나무색을 말한다. 치자나무의 일본 발음은 '구치나시'인데, '입이 없다(口無し)'와 발음이 같다. 입이 없으니 아무 말도 할 수 없다는 뜻에서 생긴 이름이다.

치자나무는 동아시아 원산으로 꼭두서닛과에 속하는 상록수다. 예로부터 요리할 때 색을 내는 염료, 한약재로 사용해 왔다. 일본 전통 음식인 밤조림이나 단무지의 선명한 노랑은 치자나무 열매에서 얻은 것이다. 치자나무는 초여름에 희고 향기로운 꽃을 피우고, 가을이면 주황색 열매를 맺는다. 일본에서는 아스카시대(6세기 후반~8세기 초반)부터 염료로 사용해 헤이안시대의 여성 귀족 정장인 주니히토에(十二單)에도 치자색을 많이 썼다.

## 후타리시즈카(二人靜 이인정)

### 금란(金襴) 비단에서 유래

일본의 고전 예능인 노쿄겐(能狂言)의 〈후타리
시즈카〉는 '미나모토노 요시츠네의 애인인 시즈
카 고젠의 영혼이 처녀에게 옮겨 가고, 더불어 시
즈카 고젠 자신의 영혼도 나타나 둘이 함께 춤을
춘다.'라는 줄거리이다. 무로마치시대의 8대 쇼군(將
軍) 아시카가 요시마사(足利義政)가 후타리시즈카 춤을 출 때 입었던, 자
색 바탕 금란(金襴, 금실로 수놓음) 비단의 색깔 이름이 춤 이름을 얻어 후
타리시즈카 색이라고 불렸다.

## 미인제(美人祭)

### 동유(銅釉)의 담홍색

중국 명나라 때 개발한 동유의 홍색 중 연한
홍색을 띠는 색이름 중 하나다. 구리를 포함
한 유약을 가마 안에서 공기 공급을 적게 하
면서 구우면 붉은빛이 난다. '미인'은 명나라
때 궁녀의 칭호이기도 하다.

*Qiè huáng*

# 절황(窈黃)

## 절제된 노랑

중국에서 전해온 색이름이다.
절(窈)은 얕다는 의미로, '절황
(窈黃)'은 절제된 색감의 연노
랑을 뜻한다.
중국에서는 노란색을 가장
고귀한 색으로 여겨 왔다.
그 귀한 색을 훔쳐내서
서민도 입을 수 있을 만큼
옅은 노란색을 만든
것이라는 뜻이
담겨 있는지도
모른다.

# 향색(香色)
こういろ

## 보이지 않는 향을 가두다

정향, 침향, 백단향 등 좋은 향이 나는 향나무로 염색한 것을 '향염'이라고
하는데 그렇게 염색한 종이나 옷감에서는 은은하면서 좋은 향이 난다. 이
염색의 총칭을 일본에서는 '향색'이라고 한다. 색감은 기품 있고 은은한 갈
색으로 알려졌지만, 색의 재료나 농도에 따라 이름이 달라진다. 향색보다
연한 것을 '박향(薄香)', 진한 것을 '초향(焦香)', 붉은 것을 '적향(赤香)'이
라고 한다. 그 밖에 침향색이나 정향색 등도 있다.

한편 불교에서는 향기가 기도와 정갈함을 나타내기에 승복에도 향염을
사용했다.

향색이나 향염은 헤이안시대 문학에서 많이 그려진다. 헤이안 왕조에서
향기는 삶의 일부였고, 향나무의 가치가 신분을 나타냈다. 《겐지모노가타
리(源氏物語)》(헤이안시대 궁중 생활을 묘사한 장편소설)에서는 '정향염
을 향이 밸 때까지 염색하다', '향염된 부채' 등의 표현이 등장한다.

이어지는 〈우지주조(宇治十帖)〉편에서는 각각 음과 양의 이미지를 가진
두 왕자의 비극적인 사랑 이야기가 펼쳐진다. 태어날 때부터 몸에서 신기
한 향이 나는 가오루(薫)를 의식해, 니오우노미야(匂宮)가 값비싼 향염 기
모노를 입고, 옷에 여러 향을 배게 하려고 향기를 입히는 등 그에게 강한
경쟁의식을 보이는 모습이 그려져 있다. 풍부한 빛깔과 향기를 내뿜는, 아
련한 헤이안 왕조에서부터 향기에 얽힌 다양한 색이름이 탄생했다.

# 둔색(鈍色)

にびいろ

## 먹물 같은 회색

엷은 먹물로 염색한 데다가 닭의장풀(달개비) 꽃 같은 푸른색을 섞은 듯 푸르스름한 회색을 가리키는 색이다. 특별한 규정이 있는 것은 아니지만 연한 색부터 짙은 색까지 회색 전반을 가리키는 말로 사용하고 있다.

헤이안시대에는 귀족의 상복에 사용하는 색이었기에 불길한 색으로 여겨졌다. 애도를 표하는 상복은 가까운 친척일수록 짙은 색을 입고, 슬픔이 깊으면 깊을수록 검은색에 가까운 색을 입는 관습이 있었다. 당시에는 아내가 죽으면 남편은 3개월, 남편이 죽으면 아내는 1년간 둔색 상복을 입고 지냈다.

《겐지모노가타리》에서도 히카루겐지(光源氏)가 본처 아오이노우에(葵上)가 죽자 둔색 상복을 입은 것으로 묘사하고 있다.

같은 작품에서 후지쓰보(藤壷)가 출가한 후 히카루겐지가 면회하러 갔을 때, "어렴(御簾, 비단 따위로 선을 두른 고운 발)의 가장자리, 휘장도 푸르스름한 남빛으로, 그 사이사이로 희미하게 보이는 연한 둔색과 치자색의 소맷부리가 몹시도 우아하고 고상하게 느껴졌다."라는 구절이 있다. 출가하여 둔색으로 염색한 옷을 입은 모습을 그려낸 구절이다. 그 밖에도 《겐지모노가타리》에서는 이 색을 '형견색(形見色, 가타미이로)'이라는 말로 표현하기도 했다.

### 형견색(形見色)
둔색의 별칭. 형견은 유품을 뜻한다.
상복의 색을 나타내는 말로 《겐지모노가타리》에서도 사용했다.

# 지극색(至極色)
しごくいろ

## 최고 직위를 나타내는 짙은 보라

'지극(至極)'이라는 단어에는 다양한 뜻이 있다. ① 지위나 자리가 최고, 최상인 것, ② 마지막에 도달하는 장소, ③ 최종적인 결정을 하는 사람, ④ 각자 양보할 수 없는 한계 등이다.

'지극색(至極色)'이란 일본에서는 스이코(推古) 천황(593~628 재위, 일본 최초의 여성 천황) 이래 궁중에서 최고위 의복에 사용해 온 색을 가리킨다. 천황의 조카로서 섭정을 맡은 쇼토쿠(聖德)태자가 603년 '관위 십이계(冠位十二階)'를 제정한 이후 궁중의 신분은 옷의 색상으로 식별하게 되었다. 그중에서도 3위 이상의 지위가 높은 사람들이 입은 옷이 짙은 보라색이었다. 이러한 이유로 짙은 보라색을 지극색이라는 이름으로 부르게 됐다.

# 비색(秘色)

ひそく

## 금지된 색

본래는 중국 당나라 말기에 저장성(浙江省) 월주요(越州窯)에서 만든 청자의 색을 말한다. 중국에서는 왕후와 귀족 이외의 사람이 사용하는 걸 금지했기 때문에 '비색청자'라고 불렀다. 또 다른 유래로 맑고 투명감이 있는 청자기의 제조법을 몰랐었기에 '비색(秘色)'이라고 불렀다는 설도 있다. 일본에서는 헤이안시대에 수입한 비색은 그 아름다움 때문에 금세 인기를 끄는 색상이 된다. 겉감과 안감을 겹쳐 입어 만들어 내는 색조 중 하나로, '가을에는 비색의 옷을 겹쳐 입어……'라는 기록을 볼 수 있다. 그 후에도 에도(江戸) 후기와 쇼와(昭和) 전기에 걸쳐 비색은 자주 유행색이 되어 시대를 수놓았다.

## 반색(半色)

### 예부터 사랑받아온 색

'단색(端色)'이라고도 쓴다. 고귀한 사람만 쓸 수 있던 지극색(36쪽 참조)
의 진보라색 또는 누구나 착용이 허용된 연보라색이 아닌, 보라색이라고
하기에는 모호한 색을 가리킨다. 중자(中紫, 나카무라사키)보다는 연하
고, 연보라색인 박색(薄色, 우스이로)보다는 진하다.

진보라색은 염료인 자초의 뿌리를 30조각, 연보라색은 5조각 사용한다
는 내용이 《엔기시키(延喜式)》라는 고대 법전에 남아 있지만, 반색은 염
료의 양이 정해져 있지 않은 모호한 색이었다. 여러 설이 있지만, 이러한
이유로 '반색(半色, 하시타이로, 어중간한 색)'이라 불리게 되었다고 한다.

# 남해송차(藍海松茶)

## 연인끼리 서로 바라보는 멋스러운 색

'해송(海松, 미루)'은 바다의 얕은 여울에 나는 해초의 일종으로 어두운 연두색인데, 여기에 남색이 더해져 '남해송차(藍海松茶)'는 '푸른빛이 도는 어두운 연두색'이 됐다. 해송색은 《만요슈(萬葉集, 만엽집)》에 기록돼 있고, 예로부터 가마쿠라시대(鎌倉時代, 1180년대에 시작하여 약 150년간 지속된 일본 최초의 무신 정권) 무사나 무로마치시대(室町時代, 14세기 초반~16세기 후반) 가신(家臣)의 의복 색으로 염색해 사용했다.

그러나 에도시대(17세기 초반~19세기 중반)에 들어서면서 '멋'을 선호하는 유행이 생긴다. 남색이 더 강하고 진한 남해송차는 특히 18세기 초반 이후 유곽에서 멋들어진 표현으로 쓰이게 된다. '남해송(藍海松)'의 일본어 발음은 '아이미루'이다. '서로를 바라본다'는 뜻의 '아이미루(相見る)'와 발음이 같다. '연인끼리 서로 바라본다'라는 멋진 뜻으로도 친숙한 색 이름이다.

039

# 거미집의 회색(蜘蛛灰 지주회)

## 중국에서 유래한 거미집 색

이제는 아는 사람이 거의 없는 중국의 오래된 색이름이다. 말 그대로 거미가 뽑아낸 가는 실로 엮은 거미집의 회색을 가리킨다.

# 훈색(燻色)

## 그을린 듯 수수한 색

'훈(燻)'은 '그을리다'라는 뜻으로, 짚이나 잡목, 유황 등을 달구어 훈연하여 금빛이나 은빛을 일부러 흐리게 한 색 혹은 가죽 염색을 말한다. 에도시대 전기의 유곽 안내서 《색도대경(色道大鏡)》에서는 "가죽 그을린 색은 어디에나 어울린다."라고 소개하고 있다.

# 나이트 그린

## 가스등 아래서도 빛나는 녹색

1866년에 콜타르로 만든 화학 염료다. 그전까지 녹색은 가스등 불빛 아래에서 보면 색이 바래 보였지만, 이 염료는 불빛에도 녹색을 잃지 않았기에 이러한 색이름을 얻었다. 그러나 사용한 것은 잠시였고, 1899년부터는 다른 염료를 사용하게 됐다.

041

# 태양의 피

## 잉카제국의 야금술이 만들어낸 색

고대 잉카제국에서 전해지는 두 가지 색을 일컫는 말로 '태양의 피'는 금색을, '달의 눈물'은 은색을 나타낸다.

잉카제국을 일으킨 케추아족은 금세공에 뛰어났다. 야금술을 써서 만든 귀금속의 대부분은 정치적 힘과 사회적 지위, 종교적 의미를 나타내는 데 사용한다. 금과 은은 현생이나 다음 생에서 지위와 힘의 상징이였기에, '귀금속의 색깔이 인간의 가치를 상징했다.'라고 해도 과언이 아니다. 잉

# 달의 눈물

카족이 금속에서 찾은 가치는 단단함이나 날카로움이 아니고, 빛나는 그 자체의 색이었다. 즉 금과 은의 두 색을 잉카에서는 '지상(至上)의 색'으로 여겼다.

잉카제국 사람들은 태양신을 숭배했기 때문에 황제를 태양의 아들이라고 했다. 그리고 태양의 아내는 달이라고 했다. 신을 모신 신전 안에는 의인화한 황금 태양상과 거대한 금 원반, 의인화한 은의 월상이 빛나고 있었다고 전해진다.

# 흐르는 물 색

중세 프랑스에는 '블랑 도(Blanc d'Eau, 물의 흰색)', '베르 도(Vert d'Eau, 물의 녹색)'라는 색이름이 있었다. 물을 희거나 푸르게 여겼음을 확인할 수 있다.

15세기에 아라곤 왕을 섬겼다고 알려진 문장관(紋章官) 시실(Sicille)은 문장(紋章)의 기본색과 그 의미에 대한 입문서인 《색채의 문장》(1565, 베네치아)을 쓴 인물이다. 책에는 다음과 같이 씌어 있다.

"흰색은 달, 별, 구름, 비, 물, 얼음, 눈, 기타 자연현상의 색을 띠고 있다."

이 글귀에서도 중세에는 물과 관련한 물질을 모두 흰색으로 인식하였음을 알 수 있다. 눈물의 색도 하얗다고 씌어 있다.

문장의 색은 생활 속에서 중요한 역할을 했다. 흰색은 문장의 색채 규정에서 첫 번째로 꼽히던 금에 이어 두 번째로 중요한 은을 대신하여 사용되었고, 물을 나타내는 색이기도 했다.

물을 표현하는 색은 시대가 지날수록 흰색에서 녹색, 녹색에서 파란색으로 바뀐다. 특히 15세기부터 16세기에 걸쳐 해양 교역이 활발해지면서 해도에 다양한 정보를 그려 넣어야 하는 상황이 되자, 녹색으로 나타내던 바다의 색을 파란색으로 바꿨다고 한다.

제2장 _ 기이한 색이름

# 블러드 레드

## 가장 오래된 색이름 중 하나

인류는 '빨강'이라는 색의 개념을 피의 존재를 통해 처음 만들어내지 않았을까. 유럽계 언어에서 붉은색을 일컫는 색이름은 '피'를 뜻하는 말에서 유래한 경우가 많다. 블러드 레드는 푸른 빛이나 노란빛이 전혀 섞이지 않은 순수한 빨강으로 여겼고, 고대 그리스·로마 신화에 등장하는 미의 여신 비너스(Venus)의 피처럼 아름다운 색으로 그려져 왔다.

프랑스어에도 이와 비슷한 색을 가리키는 '루즈 드 생(Rouge de Sang, 피의 빨강)'이라는 색이름이 있다.

일본에는 '혈홍색(血紅色)'이라는 전통의 색이름이 있지만, 이는 블러드 레드나 루즈 드 생에 비하면 다소 주홍빛이 도는, 선혈과 같은 붉은색이다.

**혈홍색(血紅色)**
선혈처럼 붉은색을 일컫는
일본의 색이름.

# 상귀냐 _ 피의 색
*Sanguigna*

## 지상에 떨어진 천사 베아트리체가 입은 옷의 색

중세 이탈리아에서 중요한 의미를 지닌 색으로 알려져 있다. 보라색과 검은색이 섞인 듯한 검정에 가까운 색이지만 선명한 피의 색으로 해석하는 설도 있다.

시인 단테는 9살 때 만난 소녀 베아트리체의 신비로운 아름다움에 감탄해 마음의 전율을 느낀다. 9년 후 아름답게 성장한 베아트리체와 재회하며 첫사랑의 감동이 되살아나고, 단테는 시를 쓰기 시작한다. 그러나 그렇게 재회한 7년 후, 기품 있고 아름다운 베아트리체는 24세의 젊은 나이로 세상을 떠나고 만다. 단테는 그 슬픔을 달래기 위해 시집《신생(新生, La Vita Nuova)》을 쓴 것이다.《신생》의 모든 내용은 베아트리체를 향한 시인 단테의 사랑으로 가득 차 있다.

베아트리체와의 첫 만남, 재회한 직후 꾼 꿈, 그리고 그녀가 죽은 후 다른 이성에게 마음을 뺏길 뻔한 단테를 되돌려놓은 환상의 베아트리체는 처음 만났을 때와 똑같은 나이로 이 색의 옷을 입고 있었다. 모두 중요한 장면이다.

베아트리체가 입었던 피의 색은 '자애(慈愛)'의 상징으로 간주된다. 한편, 단테가 그녀에게 사용한 수식어는 '최고의', '기적의', '행복의', '매우 고귀한', '성스러운' 등 최상의 찬사로 신격화한 표현들이기에 세상 사람들의 죄를 대속(代贖)하기 위해 스스로 '피'를 흘린 예수를 떠올리게 하는 색이라고도 한다.

## 옥스걸

*Oxgall*

**황소 담즙의 색**

이미 1600년경부터 화가들이 수채화 물감 용액(溶液)으로 사용해 온 고유의 색이름으로, 소의 담즙 같은 연노랑 혹은 연갈색이다. 소의 담즙을 주성분으로 한 물감 용액은 수채화 물감이 종이에 잘 붙도록 돕는 효과가 있어 지금도 번지기와 같은 기법으로 사용하고 있다.

## 우혈홍(牛血紅)

**소의 피처럼 붉은 유약**

중국에서는 청나라 시대 이후 새로운 색의 유약이 차례차례 생겨났다. 특히 한족(漢族)을 상징하는 붉은 유약은 다양한 종류가 개발됐다. 그중에서도 낭요(郎窯)에서 개발하여 강희(康熙) 연간에 쓰이던 소의 피처럼 거무스름한 붉은색을 우혈홍이라고 하는데, 유럽에서도 찬사를 받았다.

# 옥스블러드

## 육식 문화가 낳은 황소 피의 색

황소의 피처럼 거무칙칙하고 짙은 노란빛이 것든 빨간색으로, 1700년대 초 색이름으로 등장했다. 황소의 모습이 약 1만여 년 전 스페인 동굴 벽에 이미 그려졌듯 소와 인간의 관계는 매우 오래됐다. 소의 살코기와 내장뿐만 아니라 젖과 피, 뼈와 가죽, 그리고 배설물에 이르기까지 한 마리를 고스란히 이용하고 누려온 역사에서, 늘 사람들 곁에 있던 색이자 색이름 중 하나라고 할 수 있다.

18세기 초 중국 경덕진(景德鎭) 낭요(郎窯)에서 개발한 도자기에서 구리를 함유한 심홍색(深紅色, 짙은 빨강)을 본 서양인들은 그 빛깔을 소의 피에 빗대어 '옥스블러드(영어)', '생 드 부흐(Sang de Bœuf, 프랑스어)'라고 불렀다고 한다. 현대에 와서는 적산호(赤珊瑚) 중에서도 특히 색이 짙은 '혈적산호(血赤珊瑚)'를 비롯해 가죽 제품, 립스틱, 네일 컬러, 도료 등의 색이름으로 널리 쓰인다.

### 옥스하트
*Oxheart*

1920년대에 유럽과 서양의 직물 업계에서 이름을 붙인 다소 어두운 빨강이다.
내장처럼 검붉은 색이 옷의 색상으로 쓰이게 된 데에는 육식 문화라는 배경이 있기 때문이 아닐까.

*Livide*

# 리비드

## 병자(病者)의 푸르스름한 얼굴빛

프랑스어로 납빛, 창백, 흙색을 의미한다. 몸이 안 좋을 때의 얼굴색이나 타박상을 입었을 때 보이는 피부의 칙칙한 연두색이다. 영어로는 샐로우(Sallow)라고 한다.

일본에서는 병자의 얼굴색을 '청백(青白い)'이라고 표현하는데 왜 그렇게 보이는 걸까. 피의 색을 결정하는 헤모글로빈은 산소와 결합하면 붉어진다. 그런데 아플 때는 혈액순환이 잘 되지 않기에 산소 부족으로 헤모글로빈이 검붉게 변한다. 검붉어진 피가 얼굴의 얇은 피부에 내비치면 푸르스름하게 보인다는 것이다.

인체에서 일어나는 현상은 같지만, 안색이 좋지 않을 때 색의 느낌이나 표현은 나라마다 다르다. 흰색, 연두색, 녹색, 노랑, 연주황, 회색 등 천차만별이다. 피가 내비치는 피부 색깔의 차이에 따라, 지역과 문화에 따라 그 나라의 특색이 달리 드러난다.

_Liver_

# 리버

## 간(肝)의 색

포유류나 조류의 간처럼 붉은빛이 도는 갈색의 이름이다. 겉으로 드러나 보이는 색이 아닌, 값진 영양원 중 하나인 동물의 내장 색에서 따온 이름으로, 17세기 후반부터 사용하기 시작했다. 이후 리버 브라운(Liver Brown, 간의 갈색)이라는 색이름도 나왔다.

# 드렁크 탱크 핑크

## 뜻밖의 해결책

'드렁크 탱크'란 취객을 일시적으로 수용하는 유치장으로 이른바 취객 보호 시설을 말한다. 핑크색을 활용한 내부 시설은 소란을 피우는 만취자를 진정시키는 효과가 있다고 알려지면서 화제가 됐다.

1970년대 말 미국에서 알렉산더 샤우스(Alexander G. Schauss) 박사가 '일정 면적의 핑크색을 일정 시간 응시하면 몸의 힘이 일시적으로 빠지게 된다.'라는 색의 심리적 그리고 생리적 반응에 관한 실험 결과를 발표했다. 해군 갱생 시설에서 이를 적용하여 난동을 부리는 신입 수용자를 분홍색으로 칠한 독방에 수감한 후 15분이 지나자 차분해져서 공격성이 가라앉았으며, 이후로도 몇 달 동안 폭력 행위를 볼 수 없었다고 한다.

이 시설을 맡았던 두 군사령관의 이름을 따 '베이커-밀러 핑크(Baker-Miller Pink)'라고 이름 지은 이 색은 이후 미국 내 여러 수용 시설의 독방과 대기실에도 적용됐다. 취객용 유치장도 예외가 아니어서 '드렁크 탱크 핑크'로 불리게 되었다.

이 밖에도 버스 회사가 차내 폭력을 억제하기 위해 좌석을 핑크색으로, 풋볼 경기에서 대전 상대의 전의를 잃게 하려고 상대 팀 라커룸을 이 색으로 꾸미는 둥(이는 곧 금지한 것 같다), 사회 여러 곳에서 핑크색을 사용했다. 1990년대 들어서면서 일부 경우에는 색 자체의 영향이 그다지 크지 않다고 몇몇 연구자들이 시사했지만, 그 후에도 선례와 함께 대중문화의 정설로서 널리 알려지며 믿게 된 듯하다.

*Calavera*

# 칼라베라

## '죽은 자들의 날(Día de los Muertos)'의 화려한 색들

멕시코의 전통 제례 행사 '죽은 자들의 날'을 상징하는 것은 마리골드(Marigold, 천수국) 꽃의 산뜻한 오렌지, 빨강(Magenta), 노랑, 청록(Cyan)을 바탕으로 한 형형색색의 '칼라베라(Calavera, 스페인어로 해골)'이다. 멕시코의 색채 감각이 돋보이는 강렬한 색들이다.

'죽은 자들의 날'은 조상의 영혼을 맞이하기 위해 매년 10월 말일부터 11월 2일까지 3일간 성대하게 치러지는 행사이다. 멕시코 특유의 사생관에 기인한 행사로, 가족 간의 유대감을 돈독히 하는 의미 깊은 축제다. 제단이나 무덤에는 영혼이 헤매지 않도록 향기로운 마리골드를 장식하고, 고인이 좋아하는 음식을 바친다. 거리는 온갖 색깔의 칼라베라 인형과 장식물로 화려하다. '슈가 스컬(Sugar Skull)'이란 죽은 자가 돌아갈 때 산 사람을 데려가지 않도록 이름을 써서 대역으로 삼은 해골 모양 설탕 과자다. 칼라베라는 색이름은 아니지만, 죽은 자들의 날을 수놓는 색으로 자리 잡았다.

# 담반색(膽礬色)

たんばいろ

## 말문이 막힐 만큼 놀란 안색

황산구리 결정의 초록빛을 띤 파란색이다. '담반'이란 황산구리를 뜻하며,
안료나 유약 등에 사용한다.

아마 옛사람들은 적동색 광물이 물에 녹으면 맑은 파란색을 띠는 것을 보
고 놀랐을 것이다. 그 색 자체가 사람이 놀라거나 무서운 일을 당했을 때
얼굴이 창백해지는 것에 비유해서 '담반색'이라고 부르게 되었다고 한다.

가부키(歌舞伎) 명작 〈나루카미(嗚神)〉가 끝날 무
렵 담반색이 등장한다. '구모노타에마히메(雲の絶間
姫)'라는 미녀의 아름다움에 홀려 행
법이 깨졌을 때 읊는 대사다.

"아니 스승님, 당신은 눈앞의 여자에게
홀딱 반했군요."

"도망친 뒤 들어보니, 아이고 구모노타에
마라는 대궐에서 가장 아름다운 관녀로
칙명을 받고……", "너를 홀리
려고 온 것이다.", "네가 사랑
에 빠진 후에 또 벼락이 떨어질
수도……"

"모두가 놀라 담반색이 되었구나."

# 공오배자색(空五倍子色)

うつぶしいろ

## 이를 검게 물들이는 데 사용한 식물의 색

일본 전통 화장의 색상은 '오하구로(お歯黒)'의 검정, 분가루의 하양, 입술 연지의 빨강, 이렇게 세 가지가 기본이다. 오하구로란 치아를 검게 물들이 는 일본의 전통 화장법이다. 만드는 방법은 여러 설이 있는데, 일반적으로 '오배자(五倍子, 후시)'의 가루와 쇠즙(鐵汁, 쇠를 물이나 술에 담가 산화 시킨 액체)으로 만든다. 쇠즙을 치아에 바르고 그 위에 오배자 가루 덧바 르기를 반복하면 검은 이가 완 성된다.

오배자란 붉나무에 생기는 혹을 말한다. 붉나무 잎에 작은 벌레가 기생하여 혹이 생기는데 그것이 몇 배로 커진다고 하여 오배자라고 하며, 혹 속이 텅 비어 있는 것을 '공오배자(空五倍子, 우쓰부시)'라고 한다. 오배자에는 타닌이 풍부하게 포함돼 있어 철분을 매염제로 쓰면 검게 변하므로 흑색 염료로서 오래전부터 상복 등에 사용해 왔다.

오배자는 그 밖에 지혈이나 항균 소염 작용 등의 약효도 있기에, 당시 사람들에게 오하구로는 충치나 치주 질환 예방이라는 의미도 있었던 듯하다. 오하구로의 발상은 명확하지 않지만, 상당히 오래전부터 행해진 것으로 알려져 있다. 밝혀진 바로는 헤이안시대 이후 귀족 남녀가 성인의 표지로 오하구로를 했다는 것이다. 무사들이 활약하던 시대에는 전투에 나갈 때 죽음을 각오하고 부끄럽지 않은 최후를 맞이하기 위한 화장이었지만, 에도시대에는 기혼 여성의 소양으로서 관습이 됐다.

그러나 메이지시대가 되자 근대화를 추진하는 정부에서 금지령을 내렸다.

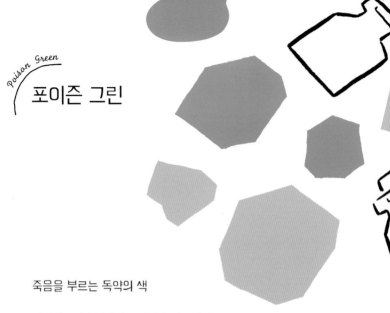

*Poison Green*

# 포이즌 그린

## 죽음을 부르는 독약의 색

에메랄드처럼 선명한 녹색이다. 일본에서는
녹색이라고 하면 나무라든가 교통안전의 이미지가 있지만, 서
양에서는 독약이나 죽은 사람의 얼굴빛을 연상하는 불길한 이미
지가 있다.

18세기 말부터 등장한, 반짝반짝 빛나는 합성염료인 녹색은 서양인
들에게 큰 인기를 끌어, 객실의 벽지, 옷감, 촛불, 치료제 등에 사용했다.
그러나 이 녹색에는 죽음을 부르는 무서운 비소가 포함돼 있었다. 비소는
건조하면 작은 독 알갱이가 공중에 날리고, 습기를 띠면 더욱 많은 독이 퍼
진다. 그 독성을 의심한 어느 의사가 경종을 울렸지만, 위험한 녹색은 계속
사용되어 큰 피해가 발생했다. 비소가 인명을 앗아간다는 게 증명된 것은
19세기 말이다. 이후 녹색 염료에서 유해한 물질이 제거됐다.

한편, 미스터리 소설의 제목에 '녹색'이라는 말이 붙으면 그것이 독약을
암시하기도 한다.

# 포이즌 옐로

## 예로부터 쓰인 독약의 빛깔

선명한 노란색 안료에는 비소, 납 등의 독물이 많기에
'포이즌 옐로'라는 통칭으로 불려 왔다. 광물 가운데
오피먼트(Orpiment, 웅황이나 석황)가 대표적이다.

*Indian Yellow*

# 인디언 옐로

## 수수께끼에 싸여 있던 노란색 안료

15세기 인도에서 제조된 후 20세기 초반까지 서양에서 수성이나 유성물감으로 사용되었다. 그러나 인디언 옐로의 제조 방법은 오랫동안 알려지지 않았다.

그 진실은 망고 잎만 먹인 암소의 오줌이다. 암소 오줌을 작은 항아리에 모아 불에 졸이고 거름망으로 걸러낸 후, 침전물을 모아 경단 모양으로 둥글게 빚어 햇빛에 말린 것을 시장에 내다 팔았다. 나중에 암소에게 망고 잎만 주는 것은 건강을 해친다는 이유로 동물 애호 정신에 따라 생산이 금지되었다. 현재 색이름은 그대로 유지하고 있으나, 합성 유기안료가 대체품이 됐다.

# 본 블랙

## 짐승의 뼈에서 탄생한 검정

동물의 뼈나 상아 등을 밀폐 상태로 구워서 탄화시켜 만든 안료나 도료의 검은색을 일컫는 색이름이다. 기원전 350년경에 상아를 구워 검은색 물감을 만든 게 기원이 됐고, 이후 여러 시대 화가들이 그림에 사용해 왔다. 17세기에는 그러한 검은색을 나타내는 영어 색이름 '아이보리 블랙(Ivory Black, 상아의 검정)'이 등장한다. 지금도 화가들에게는 익숙한 명칭이지만, 상아는 원래 희귀하고 이제는 거래조차 금지돼 있어 이름은 아이보리 블랙이라도 실제로는 동물의 뼈를 원료로 한 '본 블랙(Bone Black)'인 경우가 대부분이다.

# 사이키델릭 컬러

## 휘황찬란한 빛깔 만화경

1960년대 미국에서는 기성 질서나 도덕성, 가치관 등에 대한 반항과 거부감 때문에 환각적 표현과 그에 따른 도취나 해방감을 추구하는 풍조가 젊은이들 사이에 성행했다. LSD라는 약물을 사용함으로써 생기는 환각이나 도취 상태를 시각화한 듯 화려한 원색이나 형광색(네온 컬러)을 많이 사용한 색을 '사이키델릭 컬러'라고 부른다. 아울러 환각 상태를 색, 모양, 소리, 빛 등으로 재현한 디자인이나 영상, 음악 등은 '사이키델릭 아트'라고 부르는데, 패션과 풍속에도 영향을 미쳐 1960년대 후반에는 세계적으로 유행이 번졌다.

사이키델릭 컬러의 특징은 '비정형적인 형태의 디자인 위에 채색한 자극적인 색채'이다. 추상적인 무늬와 환상적인 프린트 무늬가 원색과 극채색, 형광색으로 가득 차 있고, 채색감의 강렬한 개성과 기발함이 인상적이다. 피터 맥스(Peter Max, 독일의 그래픽 디자이너)의 그래픽 아트, 비틀스(The Beatles)의 애니메이션 영화 〈옐로 서브마린(Yellow Submarine)〉, 요코오 타다노리(橫尾忠則, 일본의 그래픽 디자이너)의 포스터, 에밀리오 푸치(Emilio Pucci, 이탈리아의 패션 디자이너)의 프린트 무늬 등에서 그 전형적인 예를 엿볼 수 있다.

1970년대에 들어 에너지 절약과 자연 지향성이 높아짐에 따라 사이키델릭 붐은 사그라들고 유행색은 내추럴 컬러(Natural Color)와 어스 컬러(Earth Color, 베이지색·카키색·고동색 등 흙색)로 옮겨갔다.

*Merde d'oie*

# 메르드 드와 _ 거위의 똥

## 미움받는 색

유럽에서 거위는 닭과 함께 오래전부터 길러온 가금류다. '메르드 드와 (Merde d'Oie, 거위의 똥)'는 그 거위의 똥과 같은 노랑 계열의 갈색으로, 1600년대 말부터 사용해 온 프랑스어 색이름이다. 유럽 특히 프랑스에서는 싫어하는 색의 대명사로 사용해 왔다.

초록빛 겨자색 같은 암황색이나 황갈색은 중세 문장(紋章) 규정에서 '모든 색깔 중 가장 추악하고 더러운 색깔'로 여겨 오랫동안 가장 외면당한 색이었다. 비슷한 색이 1754년 루이 15세의 맏손자 탄생을 계기로 '황태자 전하의 대변'이라고 불리며 프랑스 궁정에서 유행한 것을 제외하면 수세기에 걸쳐 혐오와 불쾌감을 안겨주는 색으로 꼽는다.

1800년대 중반 인도 주둔 영국군이 제복의 색으로 카키색을 적용한 이후 다른 나라들도 선택하여 쓰기 시작하면서 황갈색은 유럽 사회에 드디어 본격적으로 등장하게 되었다. 게다가 베트남 전쟁 후의 반전과 자연 지향으로 1970년대 트렌드가 된 아미 룩(Army Look)이나 사파리 룩(Safari Look)에서는 녹색 계열의 카키색이 유행색이 됐다.

현대에는 색의 금기가 일반적으로 줄어들었지만, 이 색깔에 대한 거부감이나 세련되지 않다고 느끼는 감각이 프랑스에서는 여전히 남아 있을지도 모른다. 아시아나 아프리카 등 다른 지역에서는 물론 상관없는 감각으로, 색의 가치관이 문화나 풍토와 분리될 수 없음을 다시 한번 느끼게 하는 색이름 중 하나다.

# 견신인색(犬神人色)

## 하급 신관(神官)이 입은 감즙색

견신인(犬神人)은 일본의 중세부터 근세에 걸쳐 신사(神社) 계급의 맨 아래 지위를 가리킨다. 평소에는 활시위 행상으로 생계를 꾸리는 사람들이지만, 신사에도 속해 있었다. 최하급의 신관으로서 주로 경내를 청소하거나, 천황이 죽으면 시신을 닦고 묘소로 운구하는 일, 분묘 처리 등의 일을 맡는 사람들이다.

견신인들이 감즙 옷을 입고 있는 것을 다양한 역사화에서 알 수 있다. 에도시대 교토의 모습을 그린 병풍 〈낙중낙외도(洛中洛外圖)〉나 신란(親鸞, 1173~1263, 정토진종의 종조)의 전기를 그림으로 그린 〈신란회전(親鸞繪傳)〉 등에도 등장한다. 감즙 옷은 삼베에 풋감의 떫은 즙을 발라 물들인 것으로, 견신인들의 트레이드 마크이기도 했다.

중세의 〈칠십일번직인가합(七十一番職人歌合)〉에 그려진 견신인은 감색 옷 외에 얼굴을 가리듯이 복면을 하고 삿갓을 쓴 것이 특징이다. 이는 수도자나 거지, 나병 환자들과 같은 차림으로, 중세에는 감즙색이 약자로 여겨졌던 사람들의 색이었음을 알 수 있다.

그러나 견신인들은 교토의 여름을 수놓는 기온제(祇園祭) 때에는 선두에서 걷고, 도로 청소를 맡았던 화려한 일면도 있다. 기온신사에 소속된 견신인은 특히 유명해서 전쟁이 나면 무사와 같은 일을 했다고도 한다.

# 인터내셔널 클라인 블루 _ IKB

## 예술가가 이상으로 꼽은 파랑

이브 클라인(Yves Klein, 1928~1962)은 프랑스의 예술가이다. 일본을 아주 좋아하고, 유도의 유단자였던 클라인은 자주 일본을 방문하면서 단색을 사용한 그림을 그리게 된다. 그는 색상 중에서 가장 '정신'을 잘 나타내는 순수한 색으로서 '파랑'을 선택하여, 캔버스에 파란색만 써서 그리는 '모노크롬 회화'를 발표했다. 클라인은 이후 〈공허전(空虛展)〉을 연다. 파란 안내장을 나눠준 후 행사장에 가기까지는 파란색 오브제가 몇 점 놓여 있었지만, 정작 행사장에는 아무것도 없는 하얀 공간인 전시회로, 당시에는 많은 사람의 비판을 받았다.

1960년에는 자신이 사용하는 파랑은 황금보다 귀하다면서 스스로 '인터내셔널 클라인 블루(International Klein Blue, 약칭 IKB)'라고 칭하며 특허를 받았다. 이후 클라인은 '파랑은 색깔 중 가장 비물질적이며 정신적인 색'이라면서 모델의 나체에 푸른색을 뿌리는 〈인체 측정〉을 발표했다. 〈인체 측정〉은 얼핏 보면 어탁(魚拓)과 비슷한 방법으로 파란색 물감을 인체에 뿌린 다음 그 흔적을 벽이나 바닥에 남기는 작품이었는데, 클라인은 일본에서 본 원폭 전시회에서 작품들의 힌트를 얻었다고 하여 큰 물의를 빚었다.

이 행위 예술 작품을 이탈리아의 자코페티(Gualtiero Jacopetti) 감독이 영화 〈몬도가네(Mondo Cane)〉에서 다뤘는데, 클라인은 이 영화 시사회에서 충격을 받아 심장마비로 쓰러진 며칠 후 사망했다고 한다.

# 머미 브라운

### 미라를 갈아서 만든 물감

'머미 브라운'은 안료의 이름으로, 흙을 태운 듯 꽤 어두운 갈색이다. 수많은 물감 중에서도 가장 섬뜩한 안료라고 해도 과언이 아니다.

머미 브라운의 정체는 놀랍게도 고대 이집트의 미라를 갈아서 원재료로 삼아 만든 것이다. 16세기부터 17세기에 걸쳐 서양 화가들이 특히 선호했던 안료다. 그 재료는 고대 이집트인이나 고양잇과 동물 미라의 뼈와 살, 붕대 등과 송진,

몰약(沒藥, 미라를 제조할 때 방부제로 사용한 고무 수지) 등이며, 이것들을 갈아서 물감으로 사용했다. 당시 화가들은 물감의 투명도가 높아져 화면을 밝게 하는 효과가 있다고 생각한 것이다.

16세기 어느 영국인 여행가가 거대한 묘지를 찾아 시체 사이를 걸으면서 시신의 온갖 부위를 뜯어낸 다음, 머리와 손발을 가지고 돌아가 구경거리로 삼았다는 일화도 있다.

미라는 물감 외에 약사들이 치료제로도 만들어 사용했다. 그러나 한때 널리 사용하던 물감이 18~19세기에 이르러 그림이 갈라지는 결점이 생기고, 그 정체가 알려지면서 화가들이 기피해 서서히 사라졌다. 라파엘 전파(Raphael 前派)의 영국 화가 에드워드 번 존스(Edward Coley Burne-Jones, 1833~1898)도 그들 중 하나로, 이 물감의 정체를 알고는 정원에 몰래 묻었다고 한다.

# 그로테스크

## 뜻밖의 배색(配色)

'그로테스크'는 원래 '기괴한', '징그러운', '무서운', '추악한' 등의 뜻으로 쓰는 형용사이다. 색채는 검정을 중심으로 회색, 빨강과 같은 색의 배치를 의미한다. 뜻밖의 배색으로 불쾌감을 주거나 혐오감을 주는 것을 그로테스크라고 부른다.

그로테스크의 기원은 악명 높은 로마 황제 네로가 지은 '황금궁전'의 벽면 장식에서 유래했다. 그곳에는 하얀 벽면에 금과 녹색을 기품 있게 사용해 인간이 식물이 되거나 식물에서 인간이 태어나는 식의 식물 인간 무늬가 그려져 있다. 이들을 통틀어 '그로테스크 문양'이라고 불렀는데 지금과는 다른 의미였다. 16세기 초에는 르네상스를 대표하는 화가 라파엘로 (Raffaello Sanzio, 1483~1520)가 바티칸 궁전의 회랑(回廊) 벽면 장식에 이 문양을 멋스럽게 사용했다. 그 빼어난 그로테스크 문양은 이후 유럽 각지로 퍼져 나갔다.

이 그로테스크 문양이 '기괴한 이미지'로 바뀐 것은 근세 이후의 일이다. 기독교에서는 악마(Satan)가 기괴한 모습으로 출현하면서 이들을 '그로테스크'하다고 표현하게 된다. 특히 예술 분야에서는 기괴한 괴물이 등장해 공포를 주는 장면이나 인물을 그로테스크하다고 한다. 빅토르 위고의 《노틀담의 꼽추》나 가스통 르루의 《오페라의 유령》 등이 그 대표 격이다.

*Puce*

# 퓨스 _ 벼룩

## 18세기 프랑스의 유행색

'퓨스'는 프랑스어로 벼룩이라는 뜻이며, 14세기부터 유럽에서 이미 사용해 오던 오래된 색이름이다. 피를 빨아 마신 벼룩 복부 표면의 어두운 적갈색으로, 당시 서양인들의 생활 가까이에 벼룩이 흔했음을 알 수 있다.

'손 씻기', '목욕하기', '청결 유지' 등의 위생 관념이 생기기 시작한 것은 19세기 들어서면서부터다. 18세기 프랑스 귀족 사회에서는 흰색이나 핑크, 청자색이나 보라색의 유행이 지나가고 이 퓨스가 유행색이 됐다. 독일의 유명한 풍속연구가 에두아르트 푹스(Eduard Fuchs, 1870~1940)의 《풍속의 역사》에는 "어느 기간 퓨스, 즉 벼룩 색깔이 인기 색이 됐다. 이 색깔에도 섬세한 짙음과 옅음이 있는데 그 이름은 벼룩, 벼룩 머리, 벼룩 배, 벼룩 등, 벼룩 허벅지, 심지어 유선(乳腺)에 열(熱)이 있을 때의 벼룩 색깔 등으로 분류했다."라고 씌어 있다. 이렇듯 실제로는 거의 구별하기도 어려울 것 같은 색을 벼룩의 부위에 따라 세세하게 분류하여 부르면서 한때 유행한 색이다.

しょうこう

# 성홍(猩紅)

## 상상 속 생물의 핏빛

'성홍(猩紅)'은 일본어로 '쇼죠히(猩猩緋)'라고도 한다. 쇼죠(猩猩)는 중국에서 전래한, 원숭이를 닮은 상상 속 동물로, 미야자키 하야오(宮崎駿) 감독의 영화 〈모노노케 히메(もののけ姫)〉에서도 숲을 지키려는 원숭이의 모습으로 등장하여 친숙하다. 쇼죠의 피는 '성혈(猩血)'이라고 하는데, 다른 동물보다 선명한 붉은색으로 알려져 있다. 새빨간 기모노를 '성포(猩袍)'라고도 한다. 이 쇼죠히 색은 코치닐 등으로 염색한 것으로 남만무역(南蠻貿易, 16세기 일본과 포르투갈, 스페인 사이의 무역)을 통해 일본에 전해졌다. 도요토미 히데요시의 조카이자 세키가하라 전투에서 서군(西軍)을 배신한 코바야카와 히데아키가 입었던 진바오리(陣羽織, 전쟁터에서 갑옷 위에 입는 겉옷)가 '쇼죠히라샤지 치가이카마몬(猩猩緋羅紗地違鎌文, 성홍 원단에 교차한 무늬라는 뜻)'이었다고 한다.

# 주은(朱殷)
しゅあん

## 거무스름한 피의 색

'주은'은 은(殷)나라와 주홍색을 합친 말이다. 은나라는 기원전 17세기부터 11세기 사이에 실재한 중국의 고대국가이다. 이 나라와 주홍색의 연결고리는 명확하지 않지만, 주은은 피가 시간이 지나 거무스름하게 되거나 그러한 피의 색을 나타내는 이름으로, 어두운 빨강이다. 일본에서는 무로마치시대에 처음 색이름으로 사용한 기록이 있다. 현재도 미나모토노 요리토모(源賴朝, 가마쿠라 막부의 창시자로 1192년 초대 쇼군에 오름) 묘소 옆에 세운 비문에는 "…… 일족의 무리 500여 명과 함께 자결하여 온 마당이 주은으로 물들었다."라고 씌어 있다. 호조(北條) 군에게 패한 미우라(三浦) 일당 500여 명이 할복해 그 일대가 검붉은 색으로 물들었다는 것이다.

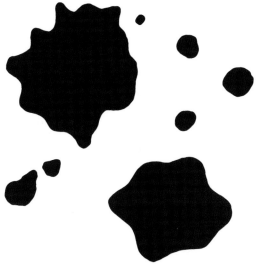

# 기이한 색의 일화

색이름으로는 남아 있지 않지만,
현대까지 전해 내려오는 기이한 색 이야기.

원안 | 조우 가즈오
글 | 컬러 디자인 연구회

# 카르멜회의 줄무늬(Color Stripe)

수도승은 어느 시대이건 민중의 존경을 받는다. 그러면서도 아주 작은 실수도 엄격한 처분을 받거나 비난의 대상이 되거나 끝없이 조롱당한다.

카르멜회는 팔레스타인의 카르멜산에서 창설한 수도회다. 창시자에 얽힌 유래를 좇아 줄무늬 옷을 수도복으로 삼았는데, 13세기 중반 프랑스에서 상징적인 일이 일어난다. 성왕(聖王) 루이 9세가 십자군 원정에서 포로가 되었다가 풀려나 프랑스로 귀환할 때 많은 병사와 함께 카르멜회 수도승 몇 사람을 데리고 돌아왔다. 이때 줄무늬 외투를 입고 있던 수도승들은 심한 경멸과 비난의 대상이 된다. 당시 프랑스에서는 구약성서의 '레위기'에 따라 줄무늬 입는 것을 금했기 때문이다.

프랑스의 문장(紋章)학자 미셸 파스투로(Michel Pastoureau, 1947~ )에 따르면 당시 카르멜회의 수도복은 기본적으로 어두운색으로, 갈색, 사슴 털색, 회색, 검은색 등 다양하지만, 외투에 대해서는 '흰색과 갈색 또는 흰색과 검은색의 줄무늬'라는 일치되는 증언이 남아 있다고 한다.

줄무늬는 악마의 상징이 됐고, 르네상스기 독일 화가 루카스 크라나흐(Lucas Cranach, 1472~1553)의 그림에서도 볼 수 있듯이 사형 집행인이나 죄인, 방화범 등 사람들에게 따돌림받던 이들의 의복 무늬가 됐다. 또한, 베긴회 수녀와의 교류가 밀접하다는 비난에서 다음과 같은 시까지 등장했다.

"줄무늬 수도승은 베긴회 수녀들과 가까이 지내며 140명이나 이웃으로 두고 있다. 그저 문만 넘으면 된다."

# 나폴레옹과 녹색

나폴레옹 보나파르트(1769~1821)는 평범한 집안에서 출세한 군인으로, 이탈리아 주둔군 총사령관에서 무혈혁명으로 황제가 된 영웅이다. 나폴레옹은 이탈리아 주둔 중에 미적 관심을 키웠다. 현재 프랑스의 국립 미술관인 루브르 박물관 소장품 중 상당수는 나폴레옹의 지시에 따라 프랑스로 옮겨진 것이다.

나폴레옹 하면 녹색과 관계가 깊다.

그가 총애한 건축가로 앙피르 양식(Style Empire, 1800년대 초반 나폴레옹 제정시대에 유행한 고전주의적 양식)의 로버트 아담(Robert Adam, 1728~1792)이라는 건축가가 있다. '아담 그린'이라는 색이름이 있을 정도로 그는 실내 디자인에 녹색을 많이 썼다.

초상화가 자크 루이 다비드(Jacques-Louis David, 1748~1825)는 〈성 베르나르 고개의 나폴레옹〉에서 나폴레옹이 짙은 녹색 군복과 붉은 망토를 걸치고 고개를 넘는 위풍당당한 모습을 그렸다.

나폴레옹이 만년을 보냈던 침실과 욕실의 벽지는 그가 좋아하는 녹색으로 칠했는데, 이 벽지에는 비소를 함유한 셀레 그린(Sheele's Green)을 사용했다고 한다. 일명 '포이즌 그린(60쪽 참조)'이라고도 이름 붙은 이 선명하고 아름다운 녹색의 독성이 그의 죽음을 유도했다는 설이 있다.

# 엘리자베스 여왕의 순백의 화장

중세 이전에는 신분이 높은 여자라도 화장품을 얼굴에 바르는 습관이 없었다. 그러다가 기사도 정신이 사회 통념이 된 이후 여성들에게 '우아할 것', '단아할 것'이 요구되고, 이상적인 귀부인으로서 피부가 '눈처럼 흰' 것이 아름다움의 기준이 됐다.

중세 말 서양 여러 나라의 패권이 확립되고 궁중 생활과 예절이 보급되자, 귀부인들은 피부를 한층 하얗게 보이려고 피를 빼서 빈혈로 창백한 피부로 만들거나 흰색을 부각하기 위해 붓으로 옅고 푸르게 혈관을 그려 넣었다고 한다.

엘리자베스 1세(재위 1558~1603년)는 헨리 8세와 앤 불린 사이에서 태어난 둘째 딸이다. 그녀의 초상화를 보면 얼굴을 극단적으로 희고 두껍게 칠한 것이 많다. 영국 영화 〈엘리자베스〉(1998)에서도 마지막에 하얀 화장을 두껍게 바른 얼굴로 등장한다.

엘리자베스 1세는 대관식 때 꿀을 바탕에 바르고 그 위에 납이 함유되어 독성이 있는 연백(鉛白)을 두껍게 바르는 메이크업을 했다고 한다. 엘리자베스 1세는 '버진 퀸(the Virgin Queen)'으로 불린다. 이는 성모 마리아 신앙처럼 엘리자베스 여왕이 다른 무엇에도 순결을 잃지 않은 고귀한 존재라는 것을 드러낸 말로, '흰색'과 결부돼 있다.

# 로코코의 이상한 색이름

로코코풍의 화려한 문화예술을 꽃피웠던 18세기 프랑스의 루이 왕조 때, 궁궐은 섬세한 색채들로 가득 차 있었다. 칙칙한 파란색, 장밋빛 등의 색깔은 그 배색의 미묘함으로 비할 데 없이 매력적이었다.

루이 16세 말년에는 노랑, 그것도 왕비 마리 앙투아네트의 머리 색깔인 금발과 비슷한 노란색이 유행했다.

그리고 그 노랑을 어둡게 한 색상은 '황태자의 대변', '거위의 똥'(66쪽 참조) 등 이상한 색이름을 붙였고, 사람들은 그 색을 선호했다.

특히 파리에서는 유행색에 기이한 이름이 붙었다.

이 책에서도 소개한 '퓨스'(75쪽 참조)가 그 대표적인 예로, 마리 앙투아네트도 그 색의 드레스를 입고 있었다고 한다. '요정의 허벅지(19쪽 참조)', '수녀의 배(21쪽 참조)' 등 중세부터 있던 기이한 표현도 그 당시 유행하는 색이름의 일부가 됐다.

그 밖에도 지금은 어떤 색인지는 확실히 알 수 없지만 '런던 쓰레기', '명랑한 미망인', '변비 색', '병든 스페인 사람' 등 노랑이나 초록을 흐리게 한 듯한 색들이 있었다.

# 제3장 _ 생활에 얽힌 색이름

# 스쿨버스 옐로

## 언제, 어디서, 누가 보더라도

미국 어린이들이 통학할 때 이용하는 주황에 가까운 진노랑 스쿨버스. 영화나 드라마에서 한 번쯤은 본 적이 있지 않을까? 이 스쿨버스의 노란색은 농촌 교육(Rural Education, 벽지 교육) 전문가 시르(Frank W. Cyr, 1900~1995) 박사가 1939년 미국 각 주의 행정 담당자, 자동차회사, 도료회사와 논의한 끝에 결정한 색으로, 통학용 버스에 관해서는 처음으로 제정된 전미공통안전기준을 바탕으로 정했다. 차체의 성능, 치수, 안전 장비는 물론 버스의 외장색에도 일정한 기준을 마련한 것이다.

스쿨버스 옐로는 먼 곳이나 맞은편에서 차량을 식별하기 쉬운지, 차에 쓴 검정 글씨를 읽기 용이한지, 이른 아침, 해질 녘이나 악천후에서도 눈에 잘

띄는지 등 도로상에서의 아이들 안전을 최우선으로 검토한 결과물이다. 노란색부터 주홍색에 이르는 후보 중에서 선정하여 오늘날에도 '내셔널 스쿨버스 글로시 옐로(National School Bus Glossy Yellow)'로 연방정보 처리표준(FIPS)에 규정되어 있다.

"이동하거나 승·하차하는 아이들이 한눈에 뜨이도록 하는 것이 무엇보다 중요하다."라고 말한 시르 박사는 '옐로 스쿨버스의 아버지'라고도 불리는 인물이다.

아울러 뉴욕 등의 택시도 외관이 노란색으로 잘 알려졌지만, 스쿨버스 옐로와는 직접적인 관계가 없는 것으로 보인다. 가솔린 자동차 택시가 보급되기 시작한 1910년 전후부터 눈에 띄고 보기 편하다는 이유로 노란색을 선호했는데, 뉴욕시에서는 영업 허가를 받은 택시의 차체 색상으로 정해 놓았다.

## 앰불런스 _ 구급차
*Ambulance*

### 피에서 연상된 색

적자색 빛 어두운 빨강을 말한다. 장밋빛 계열의 갈색이라고 표현하기도
하지만 어느 쪽이든 피를 떠올려 붙인 이름이라고 할 수 있다. 서양의 직물
업계에서 1918년경 사용하기 시작한 영어 색이름이다. 그 10여 년 전부터
가솔린 자동차가 새롭게 양산되기 시작하면서 사회 전반에 걸쳐 자동차가
보급되고 있었다. 이에 따라 구급 호송 수단도 마차 등을 대신해 자동차
가 주체가 됐다. 색이름에도 쓰일 만큼 '앰불런스'라는 새로운 존재가 사
회의 주목을 받아 시민 생활에도 친숙해졌음을 알 수 있다.

# 왁스 옐로

## 꿀벌에서 얻은 색

동·식물에서 채취하는 왁스(Wax, 蠟 랍) 중 특히 꿀벌에서 분비되는 밀랍 (蜜蠟)처럼 연한 노란색, 연한 크림색을 나타내는 색이름이다.

유럽에서는 양초, 연고, 화장품, 광택제 등 폭넓게 사용할 수 있는 밀랍을 얻기 위해 고대부터 꿀벌을 사육해 왔다. 중세에는 의식을 치르거나 기도 할 때 촛불을 많이 쓰는 가톨릭교회 또는 수도원에 밀랍을 납품하는 밀랍 소작인들이 많았다고 한다.

참고로 프랑스에서는 병색이 짙거나 혈색이 없는 모습을 '밀랍처럼 노랗 다'라는 관용구로 표현하기도 한다.

## 빌리어드 그린

### 운명은 녹색과 함께

당구대에 까는 펠트천(Felt, 나사천)의 색깔을 표현한 것이다. 어두운 듯 약간 푸른빛이 도는 녹색으로, 마작판이나 카지노 테이블, 탁구대 등에서 흔히 볼 수 있다. 색이름으로 알려지게 된 것은 약 100년 전의 일이다. 유럽에서 녹색은 중세 시대부터 젊음과 건강을 떠올리게 할 뿐만 아니라 변덕스럽고 위태로운 운명의 상징이기도 했다. 숲에 둘러싸여 살던 당시의 사람들에게 푸르던 초목이 가을을 맞아 빛을 잃어 가는 모습은 소망과는 달리 무엇이든 오래 가지 않는다는 변화나 불안정함, 불확실함을 일깨워 주었다. 이는 자연스레 인생의 영고성쇠를 떠올리게 했으리라. 이러한 이미지가 운에 좌우되는 인간 운명을 연상하게 하여, 초록색은 게임이나, 유흥, 노름과 관련이 깊은 색이 됐다.

15세기 말 이탈리아에서 도박용 테이블보로 이미 녹색 계열을 쓰고 있었다. 도박꾼들이 흥정 등을 할 때 사용한 은어를 프랑스에서는 '녹색의 언어'라고 한다. 트럼프, 주사위, 당구 등 사교 게임이나 내기 등은 시대를 지날수록 점차 그 이미지에 맞는 녹색 나사천을 깔아 놓고 즐기게 됐다.

그 밖에도 당구대의 녹색은 '당구공을 잘 보이게 한다.', '마음을 차분하게 한다.', '눈의 피로를 막는다.'라는 이유도 있다고 한다.

# 아이 레스트 그린

## 눈을 쉬게 하는 녹색

1950년대 일본에서는 색의 생리적, 심리적 작용을 적극적으로 활용해 환경 색을 쾌적하게 설계하는 '컬러 컨디셔닝(Color Conditioning)'이라는 개념이 널리 쓰이고 있었다. 그중에서도 공장, 병원, 학교, 공공시설, 교통기관 등에서는 채도를 낮춘 연한 녹색 계열의 색을 벽이나 기계 설비류에 많이 사용했다. 녹색은 눈에 부담이 적은 색이며, 흥분이나 진정 등의 감정 작용에도 관여하는 색이다.

지금도 수술실, 빌딩 기계실, 발전소 조작실 등 색조의 차이는 있지만, 초록 계열의 색상을 쉽게 볼 수 있다. 수술실 벽이나 수술복의 청록색은 피의 얼룩이 눈에 잘 띄지 않을 뿐만 아니라 붉은색 피를 응시했을 때 생기는 보색인 청록색 잔상이 어른거리는 현상을 방지한다.

# 보틀 그린

## 와인병의 색깔

유리 제품, 특히 와인병에서 볼 수 있는 녹색을 말한다. 옛날의 와인은 병이 아닌 오크 통으로 운송하고, 휴대할 때는 가죽 주머니를 사용했는데, 17세기에 유리병과 코르크 마개가 도입되면서 와인 유통이 순식간에 확대됐다. 이후 18세기 말에는 와인병의 색을 표현하는 말을 색이름으로 사용하게 됐다. 병의 녹색은 와인을 자외선으로부터 지키는 효과가 있다. 유럽에는 술에서 유래한 색이름이 많다. 와인에서 유래한 색이름만 봐도 '와인레드', '보르도', '버건디', '샹파뉴'가 있고 이외에도 포도밭의 짙은 적자색을 일컫는 '빈야드', 포도주를 짜고 남은 술지게미 색을 일컫는 '리드뱅' 등 다양하다.

*Matita copiativa*

# 마티타 카피아티바 _ 복사 연필

## 지워지지 않는 연필 색

이탈리아에는 '마티타 카피아티바(복사 연필)'라는 희한한 이름의 지워지지 않는 연필이 있는데 연필 이름이 그대로 색이름이 되었다. 연필심은 청자색으로, 검은색 성분의 그래파이트(Graphite, 고강도 탄소섬유의 일종)에 아닐린(Aniline)이라는 보라색 수용성 염료가 들어간 것이다. 이 연필로 쓴 글씨를 고무지우개로 지우면 그래파이트 성분은 지워지지만, 아닐린의 얼룩은 종이에 남는다. 즉, 이 연필로 쓴 글씨는 복사기로 복사한 것처럼 흔적이 남는다는 이유로 '복사 연필'이라는 이름이 붙여졌다고 한다. 이탈리아에서는 이러한 특성을 활용해 1946년부터 현재까지 선거나 국민투표를 할 때 복사 연필을 사용하도록 법률로 의무화해 왔다. 투표자의 필적이 모호해도 역광으로 보면 연필 자국이 짙은 보랏빛으로 보이기 때문에 투표용지를 조작할 수 없다는 것이다. 복사 연필의 소유권은 이탈리아 내무부에 있으며, 연필마다 ID 번호가 새겨져 있다. 유권자는 투표 후 사용한 연필을 즉시 반납해야 하며, 반납하지 않을 경우 벌금을 내야 한다. 참고로, 이탈리아와 같은지는 알 수 없지만, 태평양전쟁 전 일본에서도 필적을 지울 수 없는 흑자색 복사 연필을 중요한 서류 등에 사인을 할 때 사용하고 있었다.

## 오페라 핑크
*Opera Pink*

'오페라'의 선명한 적자색에 비해 밝고 연한 색으로, 연하게 붉은 계열의 핑크색이다.
1900년대가 시작될 무렵 나타났다.

*Opera*

# 오페라

## 꽃피는 도시 문화의 화려한 유행색

1800년대 후반 유럽 곳곳에서는 파리 오페라 하우스 등으로 대표되는 본격적인 오페라 전용 극장이 건설돼, 시민들의 오락과 사교의 장으로 자리 잡았다. 이에 맞춰 나온 짙은 적자색의 이름이 '오페라'다. 오페라극장이나 콘서트홀 좌석과 내부 시설에 적자(赤紫) 계열의 색을 주로 사용한 데서 유래했는지는 명확하지 않지만, 오페라의 화려한 색이 유행했다.

그때는 인공 염료의 개발과 보급이 빠르게 진행된 시기이기도 했다. 세계 최초로 화학 합성 염료 모브(Mauve, 118쪽 참조)를 발견한 이후, 수십 년 동안 기존 천연염료에서는 볼 수 없었던 놀라운 선명도를 가진 색상이 잇따라 등장했다. 물감이나 인쇄용 잉크 등에 사용하는 삼원색의 하나로 빼놓을 수 없는 '마젠타(Magenta)'도 그때 발견한 새로운 인공 염료 중 하나로, 푸쿠시아(Fuchsia) 꽃 색을 닮은, 맑고 강한 적자색이다. 오페라는 잇따라 생겨나는 새로운 색에 새로운 시대 감각을 가지고 이름을 붙이던 추세에서 만들어진 색이름의 하나라고 할 수 있다.

# 무라사키 _ 에도 무라사키(江戸紫)

## 간장 = 무라사키(紫, 보라)

횟집에서 종종 듣는 색이름이 '무라사키'이다. 이는 간장을 말한다. 실제로 우리가 아는 간장의 색깔은 붉은빛이 도는데 왜 무라사키라고 하는지, 그에 대한 여러 이야기가 있다. 명확하지는 않지만, 그중 하나로 푸른 빛이 강한 보라색 '에도 무라사키'가 간장의 무라사키와 깊은 연관이 있다는 설이 있다.

예로부터 보라색은 고귀한 사람들이 입는 옷의 색으로 여겨져 왔다. 간장은 귀한 조미료였기 때문에 그 귀함을 나타내기 위해 무라사키라고 부른게 아닐까 생각된다.

또 당시에는 보라색이라고 하면 전통적인 붉은 빛이 강한 교토(京都)에서

**장색(醬色, 히시오미로)**
중국에서 전한 발효 조미료 '장(히시오)'의 색

만들어진 보라, '교무라사키(京紫)'를 가리키는 게 일반적이었다.

에도(도쿄의 옛 지명)는 정치의 중심지였지만, 문화는 교토의 가미가타(上方) 문화가 더 우월하다는 인식이 에도 사람들 사이에 있었던 모양이다. 그래서 교토의 보라색에 견줄 만한 에도의 보라색을 만들고자 청자색의 '에도 무라사키(江戸紫)'가 탄생하고 유행했다고 전해진다. 그리고 이 색을 에도 문화의 상징이기도 한 간장과 연결해 무라사키라고 부르게 된 것은 아닌가 하는 설도 있다.

실제 간장에 가깝게 짙은 붉은 빛이 도는 '장색(醬色, 히시오이로)'도 있다. 장(醬, 히시오)은 아스카시대에 중국에서 전해진 것으로 알려진, 소금과 누룩으로 만든 발효 조미료다. 보리나 콩을 사용해 만든 장이 간장, 된장의 기원이라는데, 히시오이로는 간장의 이미지와 가까운 색이라고 할 수 있다.

## 고부차(昆布茶) _ 다시마갈색
こぶちゃ

**재치 있는 말장난으로 '고비차(媚茶)'라고 불리기도**

처음에는 다시마(昆布 곤포, 일본어 발음은 '고부')처럼 검은빛이 도는 갈색을 일본어로 '고부차'라고 부르기 시작했다. 이후 말장난을 즐기던 에도 사람들이 고부차를 '고비차'라고 발음하게 되었고, 요염한 아름다움을 뜻하는 '미(媚, こび)'를 써서 '고비차(こびちゃ, 媚茶)'라는 멋스러운 색이름이 정착했다.

갈색 계통의 색이 유행하던 에도시대의 염색 서적을 보면 고비차와 고부차가 혼용되어 쓰인 것을 알 수 있다. 18세기 초반에는 '구로코비차(黒媚茶)'가 일본 전통 의상 고소데(小袖)에 자주 쓰였고, 19세기 중반 무렵 더 널리 퍼지면서 서민에게 친숙한 색이 되었다.

## 메밀국수색(蕎麥色 교맥색)
そばきりいろ

**메밀 반죽의 색깔**

일본에서 '소바키리(蕎麦切り)'란 메밀을 가루 내서 반죽하고 밀대로 얇게 편 다음 가늘게 썰어 만든 면을 말한다. 에도시대에는 포장마차에서 간편하게 먹을 수 있는 소바가 인기를 끌면서 색이름이 될 정도로 정착됐다. 메밀 반죽을 썰어 면으로 먹기 시작한 것은 에도시대에 접어들기 직전쯤이었다. 그 이전에는 반죽을 썰지 않고, 그대로 삶아 먹는 '소바가키(蕎麦がき)'가 일반적이었다.

# 타바코 브라운 _ 담배색

## 불을 붙이기 전 담뱃잎의 색

말린 담뱃잎의 색에서 유래했다. 담배는 남아메
리카가 원산으로, 가지과 일년초의 넓은 잎을 말리
고 발효시킨 것이다. '타바코(Tobacco)'라는 말도 원
래는 아메리카 원주민의 말이었다. 콜럼버스가 아메리카
대륙을 발견한 이후 전 세계로 담배가 보급되었는데, 처음
에는 약용으로 이용하던 것이 근세 이후에는 기호품이 되었다. 담배가 널
리 퍼지면서 1789년 처음으로 '타바코 브라운(Tabaco Brown)'이라는 영
어 색이름이 확인됐다.

# 누가

## 달콤하고 부드러운 캔디 색

캔디의 일종인 누가는 설탕과 물엿
을 졸인 다음 아몬드와 마른 과일을
넣어 만든 프랑스 전통 설탕 과자다.
'누가'는 오래전부터 사람들에게 사
랑받아 온 소박한 설탕 과자의 색깔
을 있는 그대로 표현한, 부드러운 느
낌의 색이다.

# 기름색(油色 유색)

### 유채 기름의 색

유채(油菜) 씨에서 짜낸 유채 기름의 색깔이다. 일명 '유채색', '유채기름색'이라고도 한다.

유채는 예로부터 잎채소로 먹었는데, 일본에서는 전국시대부터 에도시대에 걸쳐 사방등(四方燈, 원형 또는 네모진 나무틀에 종이를 바르고 안에 기름접시를 놓아 불을 켜는 조명구)의 연료나 식용유로 널리 유통되었다. 서민들에게 가장 친숙한 기름이었다. 에도시대 중기 무렵부터 삼베로 지은 무사의 예복 등을 기름색으로 염색하면서 유행색이 되었다.

당시 유채는 농가의 귀한 수입원이었기에 봄이 되면 들판이 온통 노란 유채꽃밭이 되었다고 한다.

# 백차색(白茶色)

## 달콤한 와삼봉(和三盆, わさんぼん)의 연한 갈색

고급스러운 단맛이 부드럽게 녹는 '와삼봉'처럼 아주 연한 갈색을 '백차색'이라고 부른다. 일본 최초로 개발한 백설탕 와삼봉은 최고급 설탕으로, 지금도 고급 화과자 등에 사용한다.

에도시대에는 백설탕이 네덜란드 등지에서 들여온 수입품이었기에 도쿠가와 요시무네(도쿠가와 막부의 8대 쇼군)가 국산 설탕 제조를 장려하여, 전국의 장인과 학자들을 모아 연구하게 했을 정도였다. 와삼봉의 완성도는 빛깔에 있다고 할 정도로 얼마나 설탕을 하얗게 만드느냐에 힘을 실었다. 그 연구에는 히라가 겐나이(平賀源内, 18세기 일본의 과학자, 극작가, 발명가)도 참여했다고 알려져 있다.

백차색은 에도 중기 겐로쿠(元禄) 시기(17세기 말엽~18세기 초엽)에 전통 의상 고소데(小袖)의 색으로 대유행했고, 현재도 여성 기모노의 색으로 널리 쓰인다.

## 찰흙(埴 식)

**찰흙 인형의 재료인 흙색**

걸이 고운 점토의 황적색이 그대로 색이름이 된
것이다. 고대 사람들은 이 흙으로 도자기나 기와
를 만들거나 옷과 그릇에 붙여 장식했다. 역사서
《고지키(古事記)》에도 일본어로 찰흙을 뜻하는
'하니(埴)'라는 말이 등장한다. 어원은 여러 설이
있는데 하에니(光映土 혹은 映土)가 변형되어 하
니가 되었다고도 한다.

## 가미야가미(紙屋紙) _ 종이색

**공방에서 뜨는 종이 색**

헤이안시대 덴진강 상류의 가미야가와 근처에 조
정에서 운영하는 종이 공방 '가미야인(紙屋院)'을
설치했다. 《겐지모노가타리》에는 여기에서 뜨는
종이가 아름답다고 씌어 있다. 종이가 귀하던 시
대라 궁중에서 쓰고 난 종이를 다시 걸러 사용했
다. 이 과정에서 먹빛이 다 빠지지 않아 담묵색
(淡墨色)이 되는데, 이 색을 '가미야가미(紙屋紙)'
라고 불렀다.

## 납색(蠟色) ろいろ

### 광택이 흐르는 칠흑(漆黑)빛

왁스를 바른 듯 깊고 아름다운 광택을 내는 옻칠 기법인 '로이로누리(蝋色塗り)'에서 유래했다. 이 기법은 고급 기술이 필요함은 물론 상당한 공과 끈기가 있어야 하는 작업이라고 한다. 색상 중에서는 가장 어두워서 최상위의 검은색이라고 하는 '칠흑'과 같은 색이다.

## 지촉색(脂燭色) しそくいろ

### 헤이안시대를 비추던 등불 빛

'지촉(脂燭, 시소쿠)'이란 헤이안시대에 쓰인 실내조명을 말한다. 심지는 소나무를 사용하고 밑동은 종이를 말아 사용했다고 전해진다. 그 소나무 심지의 색이 이 색이름의 유래라고 할 수 있다.

# 납호색(納戸色)

## 에도의 멋

쪽 염색의 색상 중 하나로 어두운 녹색을 띤 파란색을 가리킨다. '납호(納戸, 난도)'란 의류나 가재도구 등을 넣어 두는 창고 방을 말한다. 에도시대부터 쓰고 있는 색이름인데 그 유래에는 여러 가지 설이 있다. 창고 방의 어두컴컴함을 나타낸 것이라는 설부터 에도성 내 창고를 출입하는 관리가 입던 기모노의 색, 창고 입구에 걸려 있던 가림막의 색, 창고에 놓여 있던 쪽 염색물의 색 등 다양하다.

에도시대에는 사치 금지령이 반복적으로 내려져 쥐색, 갈색, 진남색 계열 색상만 착용할 수 있었다. 이 색은 한정된 제약 속에서도 멋을 즐기려는 사람들이 찾아낸 세련된 색상 중 하나다.

# 삽지색(澁紙色)
しぶかみいろ

## 감물의 빛깔

감물을 발라 말린 화지(和紙)를 통틀어 '삽지((澁紙, 시부가미, 감물 먹인 종이)'라고 한다. 이 삽지의 색은 깊고 차분한 붉은색이다. 옛날에는 삽지를 종이옷이나 비옷, 여름용 돗자리 유단(油單), 염색할 때 본을 뜨는 바탕지(무늬를 새겨 쓰는 종이) 등에 사용했다. 감물은 천연 방수제, 도료, 염료, 방부제, 화지 보강재 등 폭넓은 용도로 사용됐다.

삽지는 신축성이 적고 질긴 종이다. 흰색 화지(和紙)에 감물을 바르고 말리고 훈연하는 공정을 반복하다 보면 짙은 빨간색이 된다. 시간이 지나면 중후함이 더해져 어두운 갈색으로 변한다. 68쪽에 나오는 견신인(犬神人)들이 입었던 옷의 감즙색이 바로 이 삽지색이다.

# 상품의 색이름

상품에 붙이는 색이름에는 다양한 것이 있는데, 그 독특하면서 매력적인 색이름에 따라 매출이 증가하는 경우가 있다. 예를 들어 1958년, 일본 의류업체 레나운이 드레스나 스웨터, 장갑 등에 사용한 '모닝스타 블루'가 있다. 레나운은 미국 영화 〈마저리 모닝스타(Marjorie Morningstar)〉(1958)의 주인공이 입었던 드레스의 색상(밝은 초록빛을 띤 파랑)을 제품에 사용하여 대성공했다.

화장품 회사가 상품에 붙이는 색이름에서는 재미있는 걸 많이 발견할 수 있다. 그중에서도 '폴앤조보떼(Paul&Joe Beaute)'는 2002년 출시한 이후 지금까지 많은 기발한 색이름을 세상에 내놓았다. 출시 초기 갈색 계열 립스틱에 '곰(Bear)'이라는 색이름을 붙였는데, 색채 전문지에서는 "색이름으로 설레게 만드는 것이 구매 동기로 이어진다."라고 평하기도 했다.

최근 출시한 립스틱이나 액상 루즈에도 '캣 그루밍', '츄츄 발레리나', '파리 로맨스' 등 재미있고 독특한 색이름을 붙이고 있다. 페이스 컬러나 아이 컬러 2색 배색 팔레트에서도 '공주의 침대', '사소한 장난', '오르골' 등 직접 보지 않으면 어떤 색상인지 전혀 상상이 가지 않는 이름들이 많다.

이처럼 리듬감 있는 색이름은 듣기만 해도 행복한 기분을 느끼게 한다.

# 제4장 _ 패션·문화의 색이름

# 가터 블루

## 해프닝에서 태어난 명예로운 색

영국 가터 훈장의 띠 색깔인 짙은 보랏빛 파랑에서 유래했다.

1348년 영국 왕 에드워드 3세가 제정한, 가장 명예로운 훈장인 '가터 훈장'은 국가에 큰 공을 세운 사람이나 외국의 국가 원수에게만 수여한다. 훈장이 만들어진 계기는 전쟁의 승리를 축하하는 파티에서 에드워드 3세가 백작 부인과 춤을 추다가 부인이 착용한 가터벨트(Garter Belt)가 바닥에 떨어진 일화에서 비롯됐다. 당시 여자들은 허벅지까지 오는 스타킹을 전용 벨트로 고정했다. 긴 드레스 안에 착용하기에 속옷이나 다름없는 가터벨트가 사람들 앞에서 떨어진 것은 매우 부끄러운 일이었다. 이를 본 에드워드 3세는 빠르게 주워 들고 아무 일도 없었던 듯이 행동한다. 이 행동이 기사도의 귀감으로 화제가 되고, 최고 명예의 증표로 가터 훈장이 제정됐다. 훈장의 띠 색깔은 백작 부인의 가터벨트 장식 리본 색이었던 파란색을 사용했다. '가터 블루'라는 색이름으로 지정한 것은 1669년이다. 이러한 경위에서 파란색은 '최고 직위', '매우 뛰어남'을 상징하게 되었다. 일본 영화제에서 최우수상은 블루리본상, 포커 게임에서 가장 가치가 높은 칩은 블루칩 등 모두 파란색을 쓰고 있다. 주식시장에서도 우량주, 우량기업을 이미지화하는 색상으로 사용한다.

# 페전트 블루 _ 농민의 파랑

## 작업복에서 데님(Denim)까지

유럽에서 중세 이래 농민들이 입었던 옷 특히 작업복처럼 잦은 세탁으로 인해 색이 바래고 칙칙해진 파란색을 '페전트 블루(Peasant Blue, 농민의 파랑)'라고 부른다.

12세기 이후 유럽에서는 직물 산업의 융성과 함께 식물성 염색이 크게 보급되었다. 각지에서 한창 재배, 유통하던 '대청(大靑)'이라는 쪽풀의 일종으로 염색한 푸른색 직물은, 베이지색이나 회갈색이 대부분이었던 농민, 서민의 옷 색깔에도 변화를 가져온다. 다만, 이는 왕후와 귀족, 부유층을 위한 얼룩 없이 짙고 선명한 파란색과는 대조적으로, 색이 옅고 잿빛이 감도는 '페어(Pers)'라고 하는 칙칙한 파란색이었다.

쪽 염색은 질기고 얼룩이 눈에 잘 띄지 않으며, 독특한 냄새로 해충이나 뱀 퇴치 효과도 있다. 유럽뿐 아니라 에도시대의 막부령에 따라 착용할 수 있는 색상이 제한된 일본 농민과 장인들에게도 작업복 색깔로 친숙했다. 19세기 후반 미국에서 금 채굴 작업복으로 시작해 농부나 나무꾼, 카우보이 등의 작업복이기도 했던 '블루진'은, 프랑스 남부의 님(Nîmes)에서 만들어 쪽으로 염색한 면포를 이탈리아 제노바를 거쳐 미국으로 수출했던 것이 유래라고 한다.

이름의 기원은 유럽이지만, 이 칙칙한 파란색은 세계적으로 서민들의 일상복으로서 친숙한 색이라고 할 수 있다.

*Cadet Blue*

# 카데트 블루

## 젊은 엘리트들의 색

'카데트'는 군 장교를 양성하는 사관학교의 생도인 사관후보생들을 말한다. 카데트 블루는 그들이 입는 제복 색깔에서 유래한 색이름이다. 미국 육군사관학교(통칭 웨스트포인트) 교복의 청회색(靑灰色, Bluish Gray)을 비롯해 연파랑, 진파랑, 녹청색(綠靑色), 자청색(紫靑色) 등 딱 한 가지 색에 국한하지 않고, 다양한 파란색을 지칭하는 이름으로 쓰인다.

서양에서는 1700년대 중반 이후 근대적 장교 양성 기관을 잇따라 세웠다. 1802년 개교한 미국 육군사관학교를 무대로 한 영화 〈롱 그레이 라인 (The Long Gray Line)〉의 제목은 '블루이시 그레이' 제복을 입고, 질서 정연하게 행진하는 사관후보생들의 씩씩한 행렬이 끝없이 이어지는 모습에서 유래했다.

# 배틀십 그레이

### 전함의 색

주로 전함에 칠해진 회색을 일컫는다. 색감이 느껴지지 않는 중간 정도 밝기의 회색을 '배틀십 그레이'의 평균적인 색으로 여긴다.

1800년대 들어서면서 과학 기술이 진보함에 따라 전함도 진화를 거듭했다. 그전까지의 목조 범선에서 철강제, 장갑함으로 발전해 나갔다.

이후 제2차 세계대전에서 항공 전력이 더 중요해지자 전함은 해군 군사력의 중심에서 멀어졌다.

*Ford Black*

# 포드 블랙

## '모던'을 상징하는 색

제1차 세계대전 이후 생활용품의 통일화와 규격화가 시작됐다. 그 대표적인 분야가 자동차 산업이다. 그중에서도 미국의 헨리 포드는 자동차의 대량 생산화를 도모해 기능적인 형태와 차체 색상의 양산화를 가능하게 했다. 포드사의 차체는 처음에는 검정, 파랑, 회색 세 가지 색이었지만, 이후 검정 한 가지로 정해진다. 포드는 "검정으로 도색하면 언제든지 고객이 바꾸고 싶은 색으로 바꿀 수 있다."라고 말했다. 검은색 T형 포드는 폭발적인 인기를 얻으며 19년간 1,500만 대를 팔았다. 포드 차는 모든 자동차의 모던 디자인 규범이 됐고, 그 색상 또한 시대의 상징이 됐다.

# 페라리의 빨강과 노랑

## 이탈리아에서 사람받는 색 두 가지

스포츠카로 유명한 페라리의 창업자는 레이싱 드라이버이자 팀의 오너이기도 했던 엔초 페라리(Enzo Ferrari, 1898~1988)이다. 그는 제2차 세계대전이 끝난 후 얼마 지나지 않은 1947년 이탈리아 북부 모데나 근교에 고급 스포츠카 판매 회사를 설립했다.

페라리의 이미지 색상은 '이탈리아의 빨강'이라고도 하는 '로쏘(Rosso)'인데, 원래 기업 색상은 본사가 있는 모데나의 지역 마크에 사용하는 노란색 '잘로(Giallo)'이다. 이 노란색은 지금도 페라리의 차체에 사용하고 있지만, 이미지 색상은 노랑에서 점차 이탈리아 국민이 가장 선호하는 빨강으로 바뀌어 간다.

이탈리아에서 빨강은 '애국자의 피' 또는 '열혈(熱血)'이라고도 불리며 국기에도 빨강을 사용하고 있다.

*Schiaparelli Pink*

# 스키아파렐리 핑크

## 대담하고 생명력 있는 분홍색

엘사 스키아파렐리(Elsa Schiaparelli, 1890~1973)는 1920년대 샤넬이 디자인한 '리틀 블랙 드레스'에 맞서 형광색 핑크를 전면에 사용한 롱 드레스를 선보이며, 30년대 패션계의 유행을 이끈 이탈리아 디자이너이다. '스키아파렐리 핑크'는 현대에는 '쇼킹 핑크'라고도 부른다.

스키아파렐리는 1936년 무렵부터 '옷의 디자인은 직업이 아니라 예술이다.'라는 신조로 수많은 예술가, 사진가, 편집자와 손잡고 일했다. 그중에

서도 초현실주의 화가 살바도르 달리와 공동 디자인한 '옷은 입은 사람의 내면을 암시한다.'라는 콘셉트의 '데스크 슈트(Desk Suit)'나 프로이트 이론을 표현한 하이힐 형태의 모자 '슈 해트(Shoe Hat)' 등 참신한 작품을 잇달아 세상에 선보여 눈길을 끌었다.

비슷한 시기에 '쇼킹(Shocking)'이라는 이름의 향수병도 출시했다. 거기에는 이런 에피소드가 남아 있다.

스키아파렐리는 당시 할리우드 스타인 메이 웨스트(Mae West)로부터 의상 디자인을 의뢰받는다. 그런데 메이는 모습을 드러내지 않고 자신의 몸 형태를 본뜬 밀로의 비너스 같은 석고상을 전달했을 뿐이었다. 불쾌하게 여긴 스키아파렐리는 분홍색과 연보라색 드레스를 디자인하고 석고상에 입혀 가봉한 다음 메이를 위해 파티를 기획하고 그녀를 기다린다. 그러나 메이는 나타나지 않는다. 그때 문득 번뜩이는 생각이 스친 스키아파렐리는 초현실주의 화가인 레오노르 피니(Leonor Fini)에게 메이의 관능적인 나체상을 바탕으로 향수병의 디자인을 의뢰한다.

여기에 카르티에(Cartier) 다이아몬드의 핑크색을 더해 색과 향에 똑같이 '쇼킹'이라는 이름을 붙인다. 그 색은 '밝은색, 믿을 수 없는 색, 대담한 색, 빛나는 색, 생명력 넘치는 색'으로, '온 세상의 빛과 새와 물고기를 합쳐 놓은 듯한 색. 결코 서양의 색이 아니며 중국과 페루의 색인, 섞지도 희석되지도 않은 쇼킹한 색'을 마음에 그렸다고 한다. 이 아름다운 분홍색은 스키아파렐리를 상징하는 색으로서, 당시 파리 사람들에게도 큰 충격을 주었다.

# 빅토리안 모브

## 인류 최초의 인공 합성염료

19세기 영국에서 60년 이상 재위했던 빅토리아 여왕 시절, 한 시대를 풍미했던 밝고 맑은 보라색의 이름이다.

이 색은 우연히 만들어졌다. 1856년, 런던 왕립 화학 대학의 조수였던 18세의 윌리엄 퍼킨은 말라리아 치료제 합성 실험을 하다가 우연히 보라색 물질을 발견한다. 이 물질로 비단을 염색해 본 결과 선명하게 발색되며 탈색에도 강하다는 것을 알 수 있었다. 이는 인류 최초의 인공 합성염료였으며, '모브(Mauve, 프랑스어로 연보라색 아욱꽃)'라는 이름으로 유럽에서 극적으로 데뷔한다.

이전의 천연염료에는 없던 선명한 색감을 지닌 이 보라색은, 당시 빅토리아 여왕이 이 색의 옷을 입고 런던 엑스포에 참석한 적도 있어 10년 이상 크게 유행했다. 자신의 결혼식에서 그간의 관례였던 화려한 드레스가 아닌 심플한 흰색 드레스를 처음 입은 것으로도 유명한 빅토리아 여왕이다. 여왕은 사랑하는 남편 앨버트 공을 잃은 뒤 남은 생애를 상복으로 보냈고, 이 '빅토리안 모브'를 반(半) 상복 색으로 삼기도 했다.

이 색은 옷이나 모자, 장갑 등 의류뿐만 아니라 잉크, 우표, 비누 등에도 사용했고, 런던에서는 '모브색 홍역이 만연해 있다.'라고 풍자할 정도로 당시 사람들을 매료시켰다. 이 색의 발견을 시작으로 화학 합성에 의한 새로운 인공 염료가 19세기 후반에 차례로 등장하면서 사람들의 생활을 꾸미는 색상이 급격히 풍부해졌고, 새로운 색이름도 급증했다.

# 앨리스 블루

## 유명인의 파랑

1900년대 초 미국 대통령을 두 임기에 걸쳐 지낸 시어도어 루스벨트(Theodore Roosevelt)의 딸, 앨리스(Alice) 루스벨트가 입었던 드레스의 색에서 따온 연파랑 또는 잿빛이 감도는 파랑의 이름이다. 그녀는 상식의 틀에서 벗어나 엉뚱한 행동을 하기로 소문난 유명인이었으며, 몸에 두르고 있던 이 색은 앨리스 패션의 대명사가 됐다.

# 시로코로시

## '흰색을 죽였다(白殺し)'는 뜻의 색 / 아주 연한 쪽빛

쪽빛 중에서도 가장 연하여 거의 흰색에 가까운 엷은 색이다. 희미하게 파랑으로 물들여 흰색을 지운 상태, '흰색을 죽였다'는 뜻에서 '시로코로시(白殺し)'라고 한다. 흰색은 아주 조금 푸른빛을 더하면 오히려 더욱 하얗게 보이는 효과가 있다. 쪽 염색 장인들은 약간 누런빛이 도는 무명천에 아주 엷게 파란색을 물들임으로써 누런빛을 없애고 흰색을 더욱 돋보이게 했다고 한다.

# 니세무라사키(似紫) _ 서민의 보라

## 혼무라사키(本紫)를 닮게 만든 보라

에도시대 초기에는 보라색을 염색할 때 무척 손이 많이 가는 고가의 '자근염(紫根染, 지초 뿌리로 물들임)'을 금지했다. 이에 서민들 사이에서는 쪽으로 초벌 염색을 한 후 꼭두서니로 붉은색을 덧입히거나 다목(물감이나 한약재의 원료로 쓰는 콩과의 상록 교목)에 명반을 넣어 검붉은 보라색을 만드는 방법 등이 유행한다. 지초(芝草) 뿌리로 염색하는 '혼무라사키(本紫)'와 비교하여 꼭두서니나 다목으로 염색한 보라색을, '닮게 하다'라는 뜻의 '니세(似)'를 붙여 '니세무라사키(似紫, 서민의 보라)'라 불렀다.

# 안감색(裏色 이색)

## 세련된 안감 빛깔

일본에서는 중세까지 이불이나 의복의 안감은 빨간색이 대부분이었다. 에도시대에는 수시로 '사치 금지령'을 발령하고, 비단이나 홍화 염색 등을 금지했다. 이에 따라 서민 사이에서는 쪽 염색이 일반화되었다(111쪽 '페전트 블루 _ 농민의 파랑' 참조). 쪽으로 염색한 무명천은 보온성도 높았으며, 침구나 의복의 안감도 남색을 바탕으로 하는 색으로 바뀌면서 '안감색(裏色 이색, 우라이로)'이라는 색이름이 탄생했다.

## 신바시색(新橋色) _ 곤파루색(金春色)

しんばしいろ

### 게이샤 사이에서 유행한 멋스러운 색

메이지 중기부터 합성염료가 수입되기 시작하면서 기모노에도 선명한 색
상이 물들었다. 메이지 정부의 정치인들이나 기업가들이 드나든 곳이 신흥
화류계의 중심지가 된 신바시(新橋)였다. 시대를 이끄는 손님들을 접대하
던 게이샤(藝者)들도 새로운 감각의 기모노를 선호한 듯하다. 합성염료로
염색한 밝은 녹색빛 파란색 기모노를 신바시의 게이샤들이 입기 시작하
면서 메이지 말기부터 다이쇼(大和, 1912~1926)에 걸쳐 크게 유행한다.
이 색의 기모노는 일본 화가 가부라키 기요카타(鏑木淸方, 1878~1972)
와 여류 화가 우에무라 쇼엔(上村松園, 1875~1949)의 미인화에서도 볼
수 있다. 신바시 게이샤들의 거처가 주로 긴자(銀座)의 곤파루진미치(金春
新道)에 있어서 곤파루 게이샤라고도 불렸다. '신바시색'이 '곤파루색'이
라고도 불리는 이유다.

# 금양색(今樣色)

## 일본 헤이안시대의 유행색

금양색이란 곧 '지금 유행하고 있는 색'을 말한다. 헤이안시대에 유행했던 엷은 홍색을 가리킨다는 설이 유력하지만, 그 밖에도 다양한 설이 있다. 헤이안시대에는 홍화(紅花, 잇꽃)로 염색한 짙은 빨강은 지체가 높은 사람들만 사용할 수 있는 금지색이었다. 일반인들은 사용이 허용된, 그보다 연한 색을 '금양색(今樣色, 이마요이로)'으로 삼았다고 한다.

그러나 《겐지모노가타리》에 나오는 금양색은 홍매화의 짙은 색을 가리킨다. 주인공 히카루겐지(光源氏)가 연말에 무라사키노우에(紫の上)에게 새해 나들이옷으로 선물한 것은 붉은 매화 무늬가 뚜렷하게 드러난, 연보랏빛과 그 시대의 금양색 홍매화 색이 조화를 이룬 의상이었다.

# 에도를 물들인 화려한 색들

121쪽에 소개한 '안감색'처럼, 사람들은 에도 막부가 수시로 내린 '사치 금지령'에도 굴하지 않고 수수한 색깔 속에서도 아름다움을 찾고 색을 즐기는 것을 잊지 않았다.

'이키(멋)'는 에도시대 중기 이후, 에도의 상인들이 가지고 있던 미의식 중 하나이다. 철학자 구키슈조(九鬼周造)(1888~1941)는 명저 《멋의 구조(いきの構造)》에 다음과 같이 썼다.

"이키의 첫 번째 특징은 '미태(媚態)'이고, 두 번째는 '의기', '기개'이다. 셋째는 '체념'에 있다." 색채에 관해서 말하자면 "첫째로 쥐색, 둘째로 갈색 계통의 기가라차(黄柄茶), 고비차(98쪽 참조), 셋째로 청색 계통의 진남색(紺色 감색, 곤이로)과 납호색(納戸色, 난도이로, 104쪽 참조)이 있다." 다만, '풍류인'이라고 불린 에도시대의 후지모토 기잔(藤本箕山)은 저서 《색도대경(色道大鏡)》에서 "'이키'는 첫 번째는 검정, 두 번째는 갈색으로 친다."라고 썼다.

이를 종합하면, 멋스러운 색이란 검정을 필두로 갈색, 쥐색, 진남색 계통의 색이라고 할 수 있다. 특히 제11대 쇼군 도쿠가와 이에나리(德川家齊) 시대의 '이키'가 미의 기준이 돼 다양한 색이 대두됐다. 검정, 진남색, 갈색, 청록색, 남색, 엷은 남색, 밝은 청록색, 쥐색, 연보라색 등이 당시 주류의 유행색이었다.

# 제5장 _ 동물들의 색이름

## Polar Bear

# 폴라 베어

## 극지를 견뎌내는 흰색

북극권에 서식하는 북극곰의 털을 연상케 하는 희미한 노란빛에 연한 회색 또는 '오프 화이트' 같은 색이다.

북극곰의 털은 빨대처럼 속이 비어 있어 자세히 보면 사실 빛깔이 없고 투명하다. 그러나 체모를 투과한 빛이 구멍 안쪽에서 반사하고, 그 흩어진 빛에 의해 익히 아는 북극곰의 털색으로 보인다.

'폴라 베어'는 인류가 처음 북극점에 도달한 1909년부터 몇 년이 지났을 즈음 서양의 직물 업계에서 상품 색상에 붙인 이름이다. 북극 탐험은 이후에도 계속 진행됐고, 이에 호응하듯 극한의 북극을 뜻하는 색 '아크틱(Arctic)' 혹은 얼어버릴 듯 쨍한 파랑을 뜻하는 '아크틱 블루(Arctic Blue)'라는 색이름도 1920년대에 등장했다.

## 엘리펀트 컬러 _ 코끼리색

*Elephant-Color*

### 패션 속 코끼리

19세기 후반부터 20세기 전반에 이르기까지 코끼리(Elephant)라는 단어가 들어간 색이름이 유럽에서 몇 가지 등장했다.

패션 분야에서는 코끼리처럼 회색이 강조된 색조에 '엘리펀트 컬러'라는 명칭을 붙였다고 한다. 구체적인 색상은 알려지지 않았다.

19세기 후반부터 유럽 열강의 아프리카 식민지 지배가 진행되자 아프리카 코끼리를 비롯한 동물 사냥이 활발해지고, 상아 거래와 반출이 급격히 증가했다. 한편, 런던에서는 19세기 전반에 동물원이 개설되면서 시민들이 세계 각지의 다양한 동물들을 가까이에서 볼 기회가 점점 늘어났다. 하마와 함께 인도코끼리, 아프리카코끼리가 인기를 끌었다.

## 엘리펀트 스킨 _ 코끼리 피부색

*Elephant Skin*

### 코끼리 피부의 회색

코끼리 피부처럼 중간 명도에서 낮은 명도 사이의 회색이다. 갈색빛을 띤 회색(Brownish Gray)으로 아프리카코끼리의 피부에서 볼 수 있는 색상이다. '엘리펀트 그레이(Elephant Gray)' 라고도 한다.

# 엘리펀트 브레스

## 코끼리의 숨결

1884년경 등장한 색이름으로 20세기 초에는 모르는 사람이 없을 정도로 유명했다고 한다. 그러나 안타깝게도 어떤 색이었는지는 알 수 없다. '코끼리의 숨결'이라는 표현에 사람들은 일반적으로 어떤 색의 이미지를 떠올렸을까? 상상해 보게 되는 색이름이다.

\* '엘리펀트 컬러', '엘리펀트 브레스' 둘 다 색감이 불분명해 색상 정보는 기재하지 않습니다.

*Grege*

# 그레주

## '양 떼'라는 말이 색을 뜻하는 말로

양 떼를 뜻하는 이탈리아어 '그렛짜(Greggia)'에서 유래하여 17세기에 만들어진 프랑스어 '그레주(Grege)'는 원래 직물과 염색 가공업계의 용어였다. 표백이나 염색을 하지 않은 비단 원단을 뜻하는 말이었는데, 20세기 전반에 그 색조 자체를 나타내는 영어 색이름이 되었다.

마찬가지로 '베이지(Beige)'나 '에크루(Ecru)'라는 색이름도 원래는 13세기부터 쓰던 프랑스어다. 이런 말도 가공하기 전 소재 그대로의 모직이나 면, 마의 원단 상태를 뜻하는 것이었지만, 참신한 영어 색이름으로 바뀌어 19세기 후반 패션과 실내 장식에 사용되면서 유행색이 되었다.

현대에는 천연 소재와 같은 촉감이나 색조를 합성섬유에 인공적으로 재생하는 것이 어렵지 않게 이뤄지고 있다. 가공하기 전 천연 소재 그대로의 상태를 의미하던 그레주, 혹은 베이지나 에크루가 천연 소재를 본떠 인공적으로 재현한 색의 이름이 되었다는 사실을 알게 되면 과거의 염직 장인들은 놀랄 것이다.

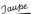

## 토프 _ 두더지색

**두더지 털의 색**

'토프'는 프랑스어로 두더지이다.
색이름도 프랑스어에서 유래했는데, 두더지 털의 어두운 회갈색을 나타낸다. 프랑스에서 유래한 이름이라도 영어식 이름으로 바뀌는 경우가 많은데 이 토프는 영어권에서도 프랑스어 그대로가 익숙하다.
땅속에 사는 두더지를 유럽권에서는 식물의 정령이나 자연의 숨은 지배자로 여긴다. 아들들을 장님으로 만든 죗값으로 태양신 헬리오스가 두더지로 바뀌었다는 이야기도 있다.

## 샤무아

**영양의 가죽색**

'샤무아'는 프랑스어로, 유럽 고산에 사는 샤무아 속의 영양이다. 그 동물의 가죽색에서 유래한 색이름이지만, 이제는 영양뿐만 아니라 무두질한 가죽 전반을 나타내는 색이름으로 1925년부터 사용하고 있다. 한국에서는 섀미(흔히 '세무/쎄무'라고 하는데 색이라기보다는 가죽 자체를 뜻하는 말로 쓴다.

## 플라밍고

**생명을 이어주는 붉은 젖(소낭유)에서 만들어진 색**

홍학(紅鶴, 플라밍고)의 날개와 다리 색깔에서 유래
한 노란빛 감도는 분홍색이다. 우아한 핑크색 날개를
가진 물새 플라밍고는 혹독한 환경의 열대 호수에서
새끼를 기르는데, 단 하나의 알을 낳아 지극정성으로
품는다. 갓 태어난 새끼는 흰색이지만, 부모가 주는
'플라밍고 밀크'라고 하는 색이 붉고 영양이 풍부한
소낭유(嗉囊乳, 어미 새가 모이주머니 벽에서 분비하
여 새끼에게 먹이는 일종의 젖)를 먹으면서 점점 핑크
빛으로 성장한다. 플라밍고 밀크에는 베타카로틴과
아스타잔틴이 들어 있으며, 이들 물질이 날개를 핑크
색으로 물들이는 것이다.

이 색소는 홍학이 호수에 사는 새우나 조류(藻類)를
먹음으로써 체내에서 만들어진다. 먹이가 충분하지
않으면 몸의 핑크빛은 옅어진다.

# 물총새 _ 비취색

かわせみ

## 아름다운 날개 빛을 반영한 색

물총새는 물가에 사는 작은 새로 밝은 하늘빛 몸과 긴 부리가 특징이다. 물총새 특유의 날개 색은 색소가 아닌 구조색이다. 깃털에 있는 미세구조가 빛의 가감에 따라 다양한 색으로 보이는 것으로, 비눗방울과 같은 원리이다. 특히 양 날개 사이로 보이는 등은 선명한 하늘색인데, 빛이 비치는 방향에 따라 초록색으로도 보인다. 물총새의 한자 표기가 비취(翡翠)인 것은 이 때문이다.

역사서 《고지키(古事記)》에는 '물총새(鴗鳥 입조, 소니도리)의 푸른 옷을 화려하게 치장한다.'라는, 오쿠니누시노미코토(大国主命, 일본 건국신화에 등장하는 신)가 질투에 타오르는 정처(正妻)를 향해 보낸 와카(和歌)가 있다. '물총새 날개처럼 파란 기모노를 준비해 주었는데, 이 기모노가 나에게는 어울리지 않으니 벗어 던지겠다.'라는 의미이다. '물총새의 날개처럼 파란 기모노'는 아내가 아닌 다른 여자를 암시한다. '나에게는 당신뿐'이라며 질투 많은 아내를 달래고 있다.

한편 '물총새의 푸른 옷'이란 고시노쿠니(高志の国)의 여신 누마가와히메(沼河比賣)를 상징한다는 설이 있다. 이곳은 지금의 니가타현 이토이가와시에 있는 히메가와(姫川) 하류 유역으로, 보석인 비취의 산지로도 유명했다. 오래전부터 비취는 새와 옥(玉)이라는 두 가지 의미를 담고 있었던 듯하다.

# 로빈스 에그 블루

## 티파니에게 선택받은 철새의 알

'로빈스 에그 블루'는 미국지빠귀(American Robins)라는 참새목에 속하는 철새의 알 색깔이다. 가슴의 오렌지색이 특징인 새지만, 알은 산뜻한 초록빛을 띤 파란색이다.

이 새는 주로 북아메리카 대륙에 서식하고 있으며, 흰 알을 낳는 일명 '로빈'이라고 하는 유럽울새(European Robin)보다 몸집은 좀 크지만 모습이 흡사해 '아메리칸 로빈'이라 불리고 있다.

알의 독특한 푸른빛은 프로토포르피린이라는 색소에서 비롯한 것이다. 이 푸른색은 나무 위의 둥지 안에서도 하늘색으로 보여 외부에서 쉽게 발견할 수 없다.

보석 회사 티파니는 1853년에 이 색상을 회사 색(Company Color)으로 채택했다. 영국 빅토리아 왕조(1837~1901년) 무렵부터 이 알이 지닌 신비로운 색을 고귀함을 상징하는 색으로 여겨 자산과 토지를 기록하는 장부의 표지에 사용했다. 이처럼 귀중함, 고귀함을 나타내는 색으로 인식됐기 때문에 '상품이 고귀하고 품격이 있어야 한다.'라는 티파니의 콘셉트에는 최적의 색이었다. 게다가 로빈은 '행복을 나르는 새'로도 알려져 있다. 그렇게 로빈스 에그 블루는 '티파니 블루'의 대명사가 되어 세계 여자들이 동경하는 색이 된 것이다.

# 레그혼

## 닭이 먼저냐 밀짚모자가 먼저냐

레그혼은 이탈리아 북서부 항구 도
시 리보르노(Livorno)의 영어 이름이
다. 아울러 지중해 해역 원산인 산란
용 닭 품종의 총칭이기에 '레그혼'이
란 색이름은 닭의 흰색 깃털에서 유
래했다는 설이 많다.

그런데 레그혼이라는 말에는 말려
서 표백한 밀짚이나 그것으로 엮은
끈 또는 밀짚모자라는 의미도 있다.
이는 별명 '이탈리안 스트로(Italian
Straw)'라는 색이름과 함께 문헌에
실려 있다. 그러니 레그혼이라는 색
이름이 닭에서 온 것인지 밀짚모자에
서 온 것인지 명확하게 알 수 없다.
게다가 두 가지 색은 매우 비슷하다.

# 드레이커스 넥 _ 오리 수컷의 목

## 수컷에게만 허락된 아름다운 푸른 목

북미, 유럽, 아시아에 서식하는 청둥오리 수컷의 빛나는 독특한 색을 일컫는 이름이다. 머리부터 목까지 윤기가 흐르는 청록색으로, 작은 면적이면서도 그 선명함이 눈에 띈다. 주로 직물 업계에서 사용하던 색이름이다. 털이 길고 우아한 광택감이 있는 벨벳이나 비로드, 면벨벳 등의 옷감 색이 오리 목의 아름다운 색과 보석 못지않은 광택감, 심지어 가지런한 털까지 떠올리게 한다고 하여 붙여진 이름으로 보인다.

참고로 덕(Duck)은 오릿과 새의 총칭으로, 그 날개 색이 파랗다는 뜻에서 '덕 블루'라는 색이름도 있다. 오리가 날갯짓할 때 보인다는 아름다운 색이다.

### 덕 블루
*Duck Blue*
오리가 날갯짓할 때 보이는
선명한 파랑을 일컫는 색이름.

# 자오색(紫烏色)

### 매혹적인 까마귀 색

보랏빛 새(鳥)의 색이라고 생각하기 쉬운데 까마귀(烏)의 깃털 색깔을 일컫는다. 까마귀의 날개가 빛에 반사돼 보라색으로 보일 수도 있기에 이런 이름이 붙여진 듯하다. 까마귀 날개의 색깔은 물총새(133쪽 참조)와 마찬가지로 색소가 아닌 구조색에 의한 것이다. 빛의 반사로 인해 무지개처럼 녹색이나 파랑, 보라 등으로 보인다. 비슷한 색으로 '유우색(濡羽色)'이 있는데 젖은 까마귀 날개의 색을 나타낸다고 한다.

유우색(濡羽色)

젖은 까마귀의 날개 색깔을 일컫는 색.

## 흑두루미날개(今鶴羽 금학우)
いまつるは

**보랏빛이 도는 어두운 회색**

흑두루미의 날개 색을 말한다. 색이름의 일
본어 발음 가운데 '이마(今)'라는 말에는 '당대 풍의 유행'이라는 의미가 담
겨 있다. 흑두루미는 몸 전체가 흑회색인데, 목 위로는 희고 정수리는 붉은
색에 이마는 검은 새이다. 시베리아 남동부에서 중국 북동부에 걸쳐 번식
하며, 겨울이 되면 일본으로 날아오는 철새로, 에도시대에는 다테가(伊達
家) 영주의 진상품이기도 했다.

## 도리노코이로(鳥の子色) _ 달걀색
とりのこいろ

**알껍데기 색**

일본어 '도리노코(鳥の子)'란 병아리가 아닌 달걀을 일컫는 말로, 알껍데
기의 칙칙한 연노랑을 일컫는다. 헤이안시대에 만들어진 색이름이다.

이 색을 가진 고급 화지를 '도리노코가미(鳥の子
紙)'라고 부른다. 수제 작업으로 손이 많이
가지만, 표면이 매끄럽고 광택이 있으며
내구성이 뛰어나다. 예로부터 공문서,
벽지, 맹장지(빛을 막기 위해 종이를 두
껍게 덧바른 장지문) 등에 사용했다.

## 잠자리의 빨강(蜻蜓紅 청정홍)

*Qing ting hóng*

### 따뜻한 지역의 잠자리 색

중국의 색이름으로 잠자리 배에서 볼 수 있는 짙은 핑크색이다. 주로 대만과 중국 중남부, 동남아시아, 인도 등에 널리 분포하는 '오로라핑크잠자리'의 체색을 말한다. 지구 온난화의 영향으로 최근에는 일본 가고시마에서도 발견된 이후 고치나 도쿠시마 등에서도 볼 수 있게 된 종이다. 배에 진한 핑크색이 나타나는 것은 수컷 성충이고, 암컷이나 미성숙한 수컷은 황갈색이다.

일본에서 친숙한 '붉은 잠자리'는 고추잠자리나 고추좀잠자리 등 빨간색 잠자리의 총칭이다. 이들은 토마토처럼 빨간색으로 역시 수컷 성충에게서만 나타나는 색깔이다.

# 세피아 _ 먹물색

## 오징어의 먹물에서

세피아는 그리스어에서 라틴어를 거쳐 영어로 이어지면서 갑오징어를 일컫는 말이 되었다. 오징어는 적을 만나면 방어 수단으로 연막을 치듯이 먹물을 뿜어 몸을 숨긴다. 이 암갈색 먹물이 '세피아'이다. 고대 그리스인들이 오징어 먹물을 잉크 대신 사용해 글씨를 쓴 이후, 세피아 색은 글쓰기용 잉크 색으로 애용됐다.

19세기 이후에는 사진에 얽힌 '세피아색'이 등장했다. 흑백사진은 세월이 지나면 색이 갈색으로 변한다. 그 색이 아련한 향수를 불러일으키는 데서, 오래된 흑백사진이 바래서 갈색으로 변한 것을 세피아색이라고 부르게 된 것이다. 그런 까닭에 색이름뿐만 아니라 그리움을 나타내는 말로도 쓰이게 되었다.

# 충오색(蟲襖色)

## 비단벌레의 날개 빛

'옥충색(玉蟲色, 다마무시이로)'이라고도 부르는 색으로 비단벌레 등껍질 즉 앞날개의 빛깔을 나타낸다. 오(襖)의 일본어 발음인 '아오'는 발음 그대로 파란색(아오, 靑)을 뜻하는데, 실제로는 파란색뿐만 아니라 빛의 각도에 따라 짙은 녹색이나 보라색으로 변하는 비단벌레의 신비로운 색을 가리킨다. 헤이안시대에는 날실을 짙은 녹색, 씨실을 보라색으로 옷감을 짜서 그 오묘한 색을 표현했다.

실제로 비단벌레의 날개는 그 아름다움 때문에 공예품 등에도 사용해 왔다. 일본의 고대 불교 공예품을 대표하는 귀중한 '옥충주자(玉蟲廚子, 다마무시즈시, 주자는 실내용 불단)'는 나라의 호류지(法隆寺)에 있다. 금속 투각 장식 아래 비단벌레의 날개가 깔려 있는데, 1400년이 지났어도 아름답게 빛난다.

# 하충색(夏蟲色)

## 아름다운 나방의 색

연두색인 '하충색(夏蟲色, 나츠무시이로)'은 긴꼬리산누에나방이나 우화하는 매미의 날개를 일컫는다는 설, 하충은 여름에 나타나는 벌레의 총칭으로 하충색은 유리색(瑠璃色)을 뜻한다는 설 등 여러 설이 있다.

색이름은 오래되어 헤이안시대의 수필 세이쇼나곤(清少納言)의 〈마쿠라노소시(枕草子)〉에도 이 색이 나온다. 266단 "사시누키(指貫, 발목을 졸라맨 일본의 전통 바지)는 진보라색이나, 연둣빛, 여름에는 후타아이(二藍), 몹시 더울 때는 하충색도 시원해 보인다." 이 문장은 "사시누키는 진보라색이 좋다. 산뜻한 연둣빛도 좋다. 여름에는 쪽과 잇꽃으로 염색한 보랏빛이 좋다. 몹시 더울 때는 하충색 바지를 입으면 시원해 보인다."라는 뜻으로, 더운 여름에는 시원한 색의 바지를 입어서 눈으로라도 시원함을 느끼려고 했다는 서술이다.

# 루즈 에크레비스 _ 삶은 가재의 색

## 가재를 삶아서 껍질이 붉어졌을 때

프랑스를 비롯해 세계 각국에서 먹는 바닷가재를
삶을 때 껍질에 나타나는 강렬한 빨간색이다. 프랑
스어로는 '루즈 에크레비스'라고 하며 18세기부터
등장했다. 핀란드나 스웨덴에서는 가재 잡이 금지
령이 해제되면 새빨갛게 삶은 가재를 수북이 쌓아
놓고 곳곳에서 '가재 파티'를 연다. 최근에는 일본
에서도 가재 레스토랑을 찾아볼 수 있다.

# 슈림프 핑크

## 작은 새우의 살과 껍데기의 색

작은 새우를 가열하면 껍데기
와 살이 부드럽게 노란빛을
띤 핑크색으로 바뀐다. 삶은
작은 새우를 담은 '슈림프 칵테
일'로 친숙한 색이다.

## 게의 빨강(蟹殼紅 해각홍)
*Xiè ké hóng*

**불에 익힌 게의 등딱지**

불에 익혀 선명한 붉은빛 오렌지색이 된 게의 등딱지를 표현한
중국의 색이름이다. 등딱지가 빨개지는 것은 먹이인 크릴새우
등이 가지고 있는 아스타크산틴이라는 붉은 색소를 계속 섭취함
으로써 게의 몸속에 색소가 축적되었기 때문이다. 아스타크산틴
은 게가 살아 있을 때는 단백질과 결합해 녹색이나 다갈색, 검은
색 등 칙칙한 색으로 껍데기의 색을 드러내는데, 열을 가하면 단
백질에서 분리되면서 원래의 선명한 붉은색이 나타나는 것이다.

## 게의 파랑(蟹殼靑 해각청)
*Xiè ké qīng*

**꽃게 등의 빛깔**

게의 등딱지 색깔에서 붙여진 중국의 색이
름으로, 짙은 회색빛을 띤 녹색을 나타낸다.
일본에서는 와타리가니(꽃게)라고 하며, 등
딱지가 파랗기 때문에 청게(靑蟹, 청해)라고
도 불린다.

# 티리언 퍼플 _ 패자색(貝紫色)

**'황제의 보라(皇帝紫)'라고도 불렀던 고귀한 빛깔**

'티리언 퍼플'은 본래 투명한 붉은빛의 보라색이다. 뿔소라과 고둥의 아가미 아랫샘에서 푸르푸라(Purpura)라는 분비액을 뽑아내 실이나 천에 문지른 다음 햇볕을 쬐어 발색시킨 것이다. 기원전 1600년경부터 지중해 페니키아의 항구도시 티레(Tyre)에서 많이 생산했기 때문에 티리언 퍼플, '페니키아의 보라'라고도 불렀다. 이 보라색으로 염색한 직물은 교역품으로 그리스와 로마로 수출했는데, 염료를 1그램 얻으려면 고둥이 2,000마리나 필요했기 때문에 매우 비싸서 1그램당 10~20그램의 금과 거래될 정도로 가치가 있었다.

페니키아의 전설은 이러하다.

'티레의 도시신 메르카르트(그리스신화에서는 헤라클레스라는 설도 있다)가 개를 데리고 바닷가를 산책하고 있었다. 개가 고둥을 가지고 장난치다가 깨물었더니 고둥의 분비액이 묻은 개의 코끝이 햇빛에 보라색으로 물들어 그를 놀라게 했다. 그것을 본 님프가 자기 옷을 염색하겠다며 보라색 염료를 달라고 했고, 메르카르트는 티레에 많은 고둥이 살도록 했다.'는 내용이다.

페니키아에서는 고둥을 사용한 염직을 비밀리에 전승하였는데, 로마 문화권의 끊임없는 욕심으로 무분별하게 포획한 탓에 고둥의 수가 줄고, 아울러 로마가 쇠퇴함에 따라 기술의 명맥도 갈수록 쇠락했다. 마침내 1453년 비잔틴제국이 붕괴하면서 고둥을 사용한 염색 기술과 산업도 완전히 사라졌다고 여겨졌다. 그런데 2014년, 서양과는 전혀 다른 문화권인 아메

리카 원주민들이 많이 사는 멕시코 오아하카주 돈 루이스 마을에서 고둥을 사용한 염색이 명맥을 유지하고 있다는 사실이 알려졌다. 로마와는 채취 방법이 달라 고둥을 죽이지 않고 분비액만 내어 사용하고 다시 바다로 돌려보낸 것이 큰 이유였다. 참고로 일본에서도 1989년 사가현 요시노가리 유적에서 '아카니시'라고 하는 뿔소라과 고둥의 분비액을 이용한 자색 염색이 발견되었다.

다시 로마로 거슬러 올라가면 이 티리언 퍼플은 '황제의 보라(皇帝紫)'라고도 부르는, 서민들에게는 금지색이었다. 황태자가 탄생하면 'Born in the Purple'이라는 뜻에서 산실 벽면을 보라색으로 장식했다고 한다. 지금도 이 말은 '왕가 또는 고귀한 집안에 남자가 태어났다.'라는 뜻으로 쓴다.

## 청패색(靑貝色)

### 조개 세공의 신비스러운 색

전통 자개 공예에 사용하는 조개껍데기는 진주층에서 무지갯
빛을 발한다. 그 신비스러운 색을 '청패색'이라고 부른다. 자개
공예는 나라시대(710~794)에 중국에서 전해져 세간살이와 건
축 장식에 사용했다. 일본에서는 야광패와 백접패, 전복 등 자
개에 사용하는 조개의 총칭을 '청패(靑貝, 아오가이)'라고 했고,
무로마치시대 이후에는 '아오가이시(靑貝師)', '아오가이야(靑
貝屋)' 등의 말도 생겨났다. 헤이안시대부터는 일본 고유의 칠
공예 기법 마키에(蒔繪)에도 사용돼 청패색의 아름다운 빛이 이
어져 오고 있다.

## 신라색(辛螺色)

### 밝고 차분한 빨강

고둥의 일종으로 외투강(연체동물의 외투
막과 몸 사이에 있는 빈 곳)에서 나오는 점
액이 매운맛이라고 해서 이런 이름이 붙었
다고 하는 데 여러 설이 있다. 헤이안시대에
는 불길한 색으로 여겨졌다.

# 제6장 _ 식물들의 색이름

## 장춘색(長春色)

### 오래 화려하게 피는 장미색

중국산 장미 '장춘화(長春花)'처럼 칙 칙한 회색빛이 도는 핑크색이다. 개 화 기간이 길어서 이런 이름이 붙었 다. 장춘화는 월계화나 '올드 로즈 (156쪽 참조)'의 번역어라고 할 수 있 다. 이 색이름은 근대에 유행했다.

## 석죽색(石竹色)

### 패랭이꽃의 핑크색

중국에서는 패랭이꽃을 '석죽'이라고 하는 데 그 꽃처럼 연한 홍색을 일컫는 색이다. 예 로부터 친숙한 색이름으로, 일본에서는 '가 라나데시코(唐撫子)'라는 이름으로 익숙하 다. 참고로 일본산 패랭이꽃은 '야마토나데 시코(大和撫子)'라고 부른다.

# 꽃색(花色 화색)
はないろ

## 파랑 중에서도 대표적인 색

'꽃색'은 짙은 파란색을 말한다. 이 색은 쪽으로 염색한 것이며, 옥색보다는 진하고 남색보다는 연한 파랑이다. 일본 헤이안시대에는 '하나다이로(縹色)'라고 불렀는데 에도시대 무렵부터 '하나이로' 또는 '하나다이로(花田色)'로 불리게 되었다. 시대에 따라 바뀐 색이름이다.

헤이안시대에 이미 하나이로라는 색이름이 있었는데 이는 닭의장풀의 꽃잎에서 얻은 파란 즙으로 옷감을 물들이는 데서 유래했다. 일본의 전통 염색법인 '유젠조메(友禪染)'는 닭의장풀 꽃잎에서 짜낸 청화액(靑花液)을 화지에 먹여 말린 것을 사용한다. 청화액으로 도안의 밑그림을 그린 다음, 풀(糊)을 바르고 물을 뿜으면 밑그림의 파란색이 완전히 사라지는 방식이다.

## 상반색(常磐色)

ときわいろ

### 영원히 변하지 않는 신성한 녹색

'상반(常磐, 도키와)'이란 절대 부서지지 않는 커다란 바위이다. 상록수인 소나무, 삼나무, 동백나무 등은 사계절 내내 색을 바꾸지 않는 녹색 잎이기에 영구불변, 장수, 번영의 상징으로 여겨진다. 그러한 상록수의 이미지를 '상반'에 빗대어 붙인 색이름이다.

헤이안시대부터 쓰던 색이름이지만, 에도시대에는 행운을 나타내는 '운수 좋은 색'으로 선호했다. 히로시마현의 이쓰쿠시마 신사가 있는 미센(彌山)산에는 '상반색'을 대표하는 듯 짙고 아름다운 녹음이 펼쳐진다. 미센산은 예로부터 신앙의 대상으로 추앙받아 사람 손이 닿지 않은 원시림이 잘 보존되어 있다. 미센산의 나무들은 쓰러진 나무조차도 반출을 금지해 왔다. 상반색은 신과 연결되는 신성한 색이기도 하다.

## ふしゅかんいろ
# 불수감색(佛手柑色)

### 부처님 손 모양의 귤

합장한 부처의 손 모양이 이름의 유래라고 하는 불수감은 따뜻한 느낌의
노란색 감귤류로, 주로 관상용이다. '불수감색'은 열매가 익기 전의 깊고
차분한 녹색에서 유래한 것으로 보인다.

### 유엽색(濡葉色)
'유엽색'은 진한 녹색이다. '유엽(濡葉, 누레하)'은 젖은 잎으로,
유엽색은 잎이 비에 젖어 윤기가 나면서
짙고 선명하게 초록빛을 띠는 모습을 나타낸 것이다.

*Olive*

# 올리브

## 올리브 열매의 색

올리브 열매의 어둡고 탁한 연두색은 1613년경부터 이미 '올리브색'으로 불리고 있었다. 올리브색은 열매뿐만 아니라 올리브 잎의 수수하고 연한 녹색부터 올리브 오일의 약간 누런 빛이 도는 투명한 색까지, 더 광범위한 색을 일컫는 경우도 있다.

올리브는 지중해 연안에서 기원전 3000~2000년경부터 재배되어 온 상록 교목이다. 열매나 열매에서 채취한 기름은 식용을 비롯해 약이나 화장품 등에 폭넓게 이용하는데, 남유럽이나 중근동에서는 매우 친숙하여 생활에서 빼놓을 수 없다. 특히 구약성서 창세기에 나오는 노아의 방주 이야기가 유명하다. 방주에서 날려 보낸 비둘기가 올리브 잎을 물고 다시 돌아온 것을 본 노아는 신의 분노가 일으킨 홍수가 끝나고 대지가 다시 드러났음을 알게 된다. 이후 잎이 달린 올리브 가지는 비둘기와 함께 평화의 상징으로 여겨지며, 유엔기에서도 볼 수 있다.

이러한 역사 배경에서 다양한 색이름이 '올리브'에서 유래하여 생겨났다.

## 올리브 그린
*Olive Green*

올리브색의 별칭. 또는 녹색을 띠는 올리브색.
열매의 색깔이 아닌 잎의 색깔에서 유래했다는 설도 있다..

# 올리브 드랩

## 친숙한 위장색(僞裝色, Camouflage Color)

'탁하고 맑지 않은, 회색빛이 감도는 색'을 뜻하는 드랩(Drab)이 붙은 이 색이름은 올리브 열매의 색에서 유래한 것은 아니지만 올리브에 회색 빛 연기를 입힌 듯한 칙칙한 올리브색의 이름으로 19세기 말에 등장했다. 그 머리글자를 따서 'OD색'이라고 하며, 위장색으로서 군용 전투복이나 비품, 차량, 무기 등에 단색 또는 일부로 사용하고 있다. 일본 자위대에서는 방위성 규격에 따른 OD색을 채용하고 있다. 한국에서는 군복과 전차 등 군용 물품에 두루 사용하기에 '국방색(國防色)'이라고도 한다.

### 올리브 브라운
#### Olive Brown
잘 익은 올리브 열매가 일정 기간 숙성된 듯이 갈색빛이 감도는 색. '올드 올리브(Old Olive)'라고도 하는데, 프랑스어로는 '올리브 파세(Olive Passé)'이다.

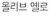

### 올리브 옐로
#### Olive Yellow
노르스름한 올리브색이다. 올리브의 파생 색이름으로는 비교적 늦은 1800년대 후반에 나왔다.

_Old Rose_

# 올드 로즈

## 오래되고 좋은 색

낡아 그을린 듯한 장밋빛을 떠올리게 하는 색이름이다. 칙칙하고 회색을
띤 빛바랜 느낌의 핑크색으로, 19세기 말에 등장해 커다란 인기를 얻었
다. 이 무렵부터 '오래된 것', '옛것'을 뜻하는 '올드'나 '앤틱'이라는 단어
가 붙은 색이름이 나오기 시작해 20세기 전반에 걸쳐 순식간에 늘어났다.
당시 크게 유행했던 이 색이름에는 눈에 보이는 색과 문화가 계속 화려하
게 진화하는 시대 속에서 문득 과거를 추억하고 싶어 하는 사람들의 심정
이 담겨 있는지도 모른다. 프랑스어에도 이 색이름에 해당하는 '비유 로즈
(Vieux Rose)'라는 말이 있다.

## 오목향(吾木香)

**나도 그렇게 되고 싶다**

'오목향(오이풀)'은 장미과의 다년초로 '吾亦紅', '吾木香', '割木瓜' 등 일본어 표기는 다양하지만 모두 '와레모코'로 발음한다. 색이름으로는 《겐지모노가타리》에 등장할 정도로 오래된 전통색이다.

오목향은 햇볕이 잘 드는 초원에서 자라는 1미터 이하의 식물로, 가을에 깊고 차분한 적갈색의 작은 꽃이 꽃대에 밀집하여 핀다.

일본에서는 '나도 그렇게 되고 싶다(와레모코아리타이, *われもこうありたい*).'라는 바람을 담아 꽃 이름을 붙였다고도 하는데, 예로부터 와카(和歌)의 소재가 되었다. 그 밖에도 꽃이 '칙칙하지만 나도 빨간색(와레모코이로, *われも紅色*)이다.'라고 주장을 하는 것 같다는 데서 유래했다고도 한다.

## 약아색(若芽色)

わかめいろ

**움트기 시작한 새싹의 밝은 연두색**

초봄이나 신록이 우거질 무렵에 막 싹
을 틔운 초목 새싹의 색으로, 밝은 연두
색을 띠고 있다. 영문명으로는 'Sprout
(스프라우트)', 프랑스에서는 'Bourgeon
(부르종)'이라고 부르며, 둘 다 '발아(發
芽)'라는 의미가 있다.

## 고색(枯色)

かれいろ

**마른 들판의 운치 있는 정경을 표현한 색**

마른 초목처럼 칙칙한 황갈색을 말한다. 헤이안
시대의 수필 〈마쿠라노소시(枕草子)〉에는 '가라
키누(중국풍 옷)는 겨울은 붉고, 여름은 연보라,
가을은 고색(枯色, 가레이로)이라고 적혀 있다. 일
본 사람들은 헤이안시대부터 마른 들판에서도 아
름다움을 발견했던 듯하다.

# 묘색(苗色)·약묘색(若苗色) ·조묘색(早苗色)

## 벼의 모종처럼 부드러운 연두색

모두 벼 모종이 바탕이 된 색이름이다. 묘색(苗色, 나에이로)은 진한 연두색이고, 약묘색(若苗色, 와카나에이로)은 심은 지 얼마 안 된 모종의 부드러운 연두색, 조묘색(早苗色, 사나에이로)은 어린 볏모의 밝은 연두색을 말한다. 모두 일본의 전통색으로, 오래전부터 벼농사와 함께 생활해 온 문화를 느낄 수 있는 색이름들이다.

# 훤초색(萱草色)

## 석양을 연상시키는 꽃의 색

흔히 원추리라고 부르는 '훤초'는 중국 원산인 백합과의 다년초이다. 꽃은 낮 또는 밤에 핀다. 꽃핀 지 하루 만에 오그라들지만, 담황색, 노란색부터 주황색 계통까지 꽃색이 풍부한 식물이다. 하루만 꽃을 피우는 단명의 덧없음 때문에 '망초(忘草)'나 '노을의 색'이라고도 부른다.

훤초는 중국 고사에 '이를 심고 음미하면 걱정을 잊는다'라고 적혀 있어, 이 색깔 옷을 상복으로 입은 역사가 있다. 《겐지모노가타리》에도 상복을 입은 나카노기미를 보고 '짙은 회색 히토에(單, 홑옷)에 훤초색 하카마(袴, 겉에 입는 주름 잡힌 하의)를 입은 모습이 매우 아름답고 달라 보인다'라고 적고 있다.

*Lichene*

# 리케네 _ 지의류(地衣類)

## 이탈리아와 프랑스에만 있는 지의류의 녹색

'리케네'는 이탈리아어로 지의류이다. 얼핏 보면 이끼 비슷하지만 다른 생물로서, 육상성 균류(菌類)의 일종으로 조류(藻類)와 공생하여 생긴다. 실제로 지의류의 색조는 미묘해 자연광이건 인공광이건 관계없이 빛 아래에서 다양한 색을 띠는데, 은은하게 빛나면서 색이 변화한다. 색은 조류의 색깔에 가까운 '옅은 푸른빛을 띤 녹색'이다.

*Litmus Pink*

# 리트머스 핑크

## 오랜 역사를 지닌 지의류 염료

'리트머스이끼'는 지의류의 일종으로 지중해 연안 파도치는 바위에 자생한다. '리트머스 핑크'는 이것에서 추출하는 리트머스 색소로 염색한 듯이 연한 적자(赤紫) 계열의 색이다. 리트머스 색소는 고대부터 옷감 염색에 중요하게 사용되었는데, 풍부한 색조의 보라색을 쉽게 얻을 수 있기에 유럽에서는 19세기까지 널리 사용하고 있었다. 과학 실험에 사용하는 리트머스시험지는 산이나 알칼리에 반응하여 색이 변하는 이 색소의 성질을 이용한 것이다.

# 꽃의 색·열매의 색

'앵색(櫻色, 사쿠라이로)'이 어떤 색이냐고 물어보면 대부분 벚꽃의 아주 연한 핑크색을 떠올릴 것이다. 《만요슈》에서도 와카(和歌)의 소재로 자주 쓰였듯이 벚꽃은 고대부터 일본에서 사랑받아 왔다. 헤이안시대에 등장한 색이름인 '사쿠라이로'는 그러한 야생 산벚꽃의 풍경에서 따왔다. 이후, 일본의 봄을 물들이는 풍경의 한 장면일 뿐만 아니라 사람들의 심정이나 감성을 구현하는 색으로서 계속 사랑받고 있다.

벚나무에서 유래한 색이름은 영어에도 있다. '체리(Cherry)'는 1400년대 중반에 이미 색이름으로 사용한 기록이 있는데 사쿠라이로의 은은하게 옅은 분홍색과는 대조적으로 뚜렷하고 선명한 빨강이다. 체리는 벚꽃이 아니라 열매인 버찌에서 딴 색이름이며, '체리 레드'라고도 부른다. 일본의 왕벚나무와 같은 관상용이나 꽃놀이용 품종은 열매를 잘 맺지 않아 식용에는 적합하지 않지만, 유럽에서는 양벚나무 등 열매가 열리는 과수를 중심으로 많이 심으며, 그 크고 달콤한 열매는 식용으로 널리 소비된다.

같은 벚나무지만 사쿠라이로와 체리는 각각 다른 색을 나타낸다. 두 이름에서 자연 식생의 특성과 문화의 차이가 엿보인다.

# 제7장 _ 지명·인명의 색이름

# 프랑스

## 삼색기(三色旗)의 파랑

색이름 '프랑스'의 색상은 파랑이다. 유럽에서는 파랑을 항상 의미 있는 색으로 여겼고, 그 시대 배경에 따라 파랑이 가진 이미지도 변천을 거듭했다. 고대 로마에서는 켈트계 브리튼인들이 몸에 '대청(大靑)'이라는 파란 물감을 발랐다는 점에서 파란색을 '야만의 색', '죽음이나 지옥을 연상시키는 색'으로 여겼고, 이후 오랫동안 그러한 이미지가 따라다녔다.

그러나 12세기에 이르러 기독교에서 성모마리아에 대한 신앙이 높아지면서 그녀가 두른 파란색의 옷이라는 성스러운 이미지로 일변한다. 마리아는 그리스도의 죽음을 애도하기 위한 상복으로 푸른색을 두른 것으로 보인다. 후대의 그림에서는 그 파랑을 표현하기 위해 비싸지만 발색이 좋은 안료인 라피스라줄리를 사용하기도 했다. 스테인드글라스에서도 '신의 빛', '하늘의 빛'을 나타내는 색으로 파랑이 사용된다. 중세 기사도 이야기인 〈아서왕 전설〉에서는 휘장에 파랑을 사용해 '용기', '성실', '충성'을 상징했다. 13세기 프랑스에서는 루이 8세가 '푸른 바탕에 금빛 백합꽃을 흩뿌린 듯한 무늬'를 정식으로 프랑스 왕가의 문장(紋章)으로 삼았다. 그리고 1789년 프랑스혁명으로 파랑은 자유를 나타내는 상징적인 색이 된다. 프랑스혁명의 상징은 파랑, 하양, 빨강의 삼색기이다. 이들 색이 가지는 의미는 여러 설이 있는데, '파랑은 자유, 하양은 평등, 빨강은 박애를 나타낸다.'라는 설, '하양은 왕가, 파랑과 빨강은 파리'라는 설 등이 있다. 어쨌든 이들 세 가지 색은 왕정과 시민의 화해를 나타내는 색으로, 프랑스 국기의 기원이 되었다고 한다.

한편, 국기를 게양할 때는 반드시 파랑을 깃대 가까이에 두어야 한다고 돼 있다. 이는 파랑을 가장 중요한 색으로 여기기 때문인데, 바람이 불지 않을 때는 파랑만 눈에 띄기 때문이라고도 한다.

# 옥스퍼드 블루

### 젊은 두 영웅의 블루

영국에서 중세 이래의 역사와 전통을 자랑하는 양대 명문 대학교의 학교색이다. 옥스퍼드대학교는 다크 블루, 케임브리지대학교는 라이트 블루이다.

이들 색을 두 학교의 색깔로 인지하게 된 계기는 1836년 템스강에서 열린 두 학교 대항 전통 보트 경주였다. 이때 옥스퍼드대는 흰색 바탕에 파란색 줄무늬가 들어간 운동복을 입고 파란색 깃발을 뱃머리에 내걸었다. 반면, 케임브리지대는 흰 셔츠 차림이었다. 이에 우리도 눈에 띌 만한 색이 있는 편이 낫겠다고 생각한 케임브리지대 쪽에서는 서둘러 구한 옅은 파란색 리본을 뱃머리에 묶었다. 이렇게 시작된 두 학교의 '두 가지 블루'는 현재까지 이어져 오고 있다. 보트 레이스의 팀 컬러로 시작한 두 가지 블루는 그 외의 스포츠를 포함해 현재까지 이어져 왔으며, 두 학교의 선수들을 '파랑이들 (Blues)'이라고 부르기도 한다.

수십 개 종목에 걸친 두 학교 간의 경기는 양측 모두에게 중요한 정례 이벤트가 되고 있다.

# 케임브리지 블루

*Harvard Crimson*

# 하버드 크림슨

## 우연이 낳은 명문교의 색

미국에서 가장 오래된 대학으로 유
명한 하버드대학교의 학교색이다.
'크림슨'은 서기 1400년경부터 있었
던 오래된 색이름으로, 패각충(깍지
벌레의 일종)에서 채취한 염료의 약
간 짙은 빨강, 진홍색과 같은 색을 일
컫는다. 이 색이 학교색이 된 계기는
1858년 레가타(Regatta, 조정 경기) 대
회이다. 하버드대 선수 6명은 물가에서
구경하는 관중들이 다른 팀과 구별할 수
있도록 서둘러 붉은 실크 손수건을 팔에
묶고 출전했다. 경기 중 땀에 젖어 색
이 짙어진 그 빨간색이 기원이 되어,
1910년에는 공식 학교색으로 인
정받았다. 그 색을 후세에 남기
기 위해 당시 대회 때 썼던
손수건을 지금도 대학교
에서 보관하고 있다
고 한다.

# 플로렌틴 블루 _ 피렌체의 파랑

## 르네상스의 색

피렌체는 이탈리아 중부에 있는 도시로, 르네상스 미술이 꽃핀 곳으로 유명하다.

'플로렌틴 블루-피렌체의 파랑'은 보통 '피렌체 블루'라고 부른다. 이 색이름은 르네상스 시대의 화가가 성모마리아 상 옷에 푸른색을 사용한 데서 유래한다. 파랑은 12세기부터 시작한 성모마리아 신앙과 관계가 깊은 색이다(164쪽 참조). 프라 안젤리코 (Fra Angelico, 1387~1455)나 라파엘로(Raffaello Sanzio, 1483~1520) 같은 유명한 화가들이 그린 성모마리아의 겉옷에 사용한 색상과 르네상스 발상지인 피렌체가 연결되면서 이 색이름이 생겨난 게 아닐까 생각된다. 피렌체 블루는 성모마리아를 떠올리게 하는 '마돈나 블루'라는 별칭도 있다.

168

*Florentine Blue* │ 영어 *Blu Fiorentino* │ 이탈리아어

## 나일 블루

*Nile blue*

### 나일강의 칙칙한 청록색

'나일 블루'는 이집트의 어머니인 큰 강, 나일강의 물빛을 나타내는 짙은 청록이다. 색이름으로는 1889년에 등장했다. 나일강은 이집트의 중요한 교통로이며, 정치와 문화 등 다양한 분야에서 큰 역할을 해 왔다. 매년 여름철에 발생하는 홍수는 마른 모래땅에 물과 비료를 가져다주고 염분을 씻어내 비옥한 대지를 만들어 낸다. 나일강의 신 '하피(Hapi)'는 나일 블루와 같은 청록색의 얼굴과 몸으로 표현돼 있어, 이집트를 상징하는 나일강의 물빛과 신을 기리기 위해 붙여진 색이름이 아닐까 생각된다. 이집트에서 파랑과 녹색은 재생의 상징으로서 예로부터 소중히 여겨져 온 색으로 알려져 있다.

# 프로방스 옐로 _ 프로방스의 노랑

## 예술가들에게 영감을 준 노란 꽃 융단

프로방스는 프랑스의 남동부 지역으로, 그 대표적인 색은 노란 꽃 색이다. 기후가 온난하여 해바라기를 비롯해 사시사철 금작화(金雀花), 민들레, 튤립, 사프란, 미모사 등의 노란 꽃이 만발한다. 그런 경치를 그대로 담은 듯한 색이름이다.

19세기 말 남프랑스에 철도가 깔리자 많은 화가들이 빛을 찾아 프로방스로 모여든다. 1875~1920년의 프로방스는 프랑스 회화사의 황금기를 떠받들던 장소였다. 19세기 후반에는 북쪽 나라 네덜란드에서 온 고흐, 프로방스에서 태어나고 자란 세잔, 조르주 브라크를 비롯한 수많은 화가가 다채로운 색을 가진 프로방스의 자연을 화폭에 담았다.

고흐는 아를에 머무를 때 열심히 해바라기를 그린다. 해바라기는 고흐에게 밝은 남프랑스의 태양, 나아가 유토피아의 상징이었다고 한다. 르누아르는 "풍경을 모르는 화가는 위대하다고 할 수 없다."라고 말하며, 남프랑스의 레 콜레트(Les Colettes)로 이주해 노란색을 듬뿍 사용한 명화 〈콜레트의 농가〉, 〈카뉴의 풍경〉 등을 그렸다. 노란 미모사 꽃을 모티브로 그린 화가로는 이론을 중시한 모이즈 키슬링이 유명하다. 그는 미모사의 노란색을 돋보이게 하기 위해 배경으로 보색인 파란색을 사용했다.

19세기 말부터 20세기 전반에 걸쳐서는 마티스와 피카소 등이 프로방스에 아틀리에를 둔 것으로 유명하다.

# 폼페이안 레드 _ 폼페이의 빨강

## 프레스코화에서 이름 붙여진 색

수수께끼를 담은 듯이 선명한 빨강이다.

폼페이는 이탈리아의 도시로 로마시대에는 귀족 계급의 휴양지였다고 한다. 서기 79년에 일어난 베수비오 화산 분화로 인해 순식간에 화산재와 용암 아래에 묻혀버린 것으로 유명하다. 마을을 덮친 화산재 등이 비교적 부드러웠기 때문에 18세기 이후 발굴될 때까지 도시는 그 당시 모습을 그대로 보존할 수 있었다.

발굴을 통해 당시 도시의 모습이 드러난 것은 역사적인 발견이었고, 고대의 삶을 확인할 수 있는 폼페이는 사람들의 지적 호기심을 자극하는 존재였다.

폼페이 사람들은 특히 실내 벽면을 장식한 프레스코화에 인상적인 붉은 색을 듬뿍 사용하였다. 그 빨강 안료는 귀한 진사(辰砂)였다. 그중에서 도 '디오니소스 밀교 숭배'라고 이름 붙인 총 길이 17미터의 벽화에는 강렬한 붉은색을 사용하였다. 디오니소스란 술의 신 박카스의 별칭으로 실물 크기의 인물 29명이 등장하며, 디오니소스를 추앙하는 비밀 의식이 그려져 있다.

19세기에 미국 메트로폴리탄 미술관에서 이 그림을 복원했다. 색이 그 당시와 똑같지는 않겠지만, 선명한 부분을 따서 일명 '폼페이 레드'라고 이름을 붙여 유행색이 됐다.

*Pompeian Red* | 영어  *Rosso Pompeiano* | 이탈리아어

# 크렘린

## 러시아 성채의 지붕 색깔

'크렘린'은 러시아어로 성채(城塞)라는 뜻으로, 러시아 수도 모스크바에 있는 궁전의 이름이기도 하다. 크렘린궁은 성벽으로 둘러싸인 광활한 공간으로 그 안에 대통령부, 궁전, 첨탑, 성당 등이 있으며, 지붕의 색은 대부분 녹색이다.

녹색은 러시아정교에서 가장 위대한 성인인 '라도네츠의 성 세르게이'를 나타내는 색이기도 하다. 성 세르게이는 14세기 황야의 숲속에 목조 수도원을 세우고 금욕적인 수도 생활을 시작하여 수행을 이어가면서 삼림지대에 많은 수도원을 창설한 인물이다. 덕망이 두터워서 '농민의 성인'으로 불렸다. 그가 창건한 모스크바 근교의 세계 유산 '트로이체 세르기예프 수도원'의 성벽에는 녹색 지붕이 이어져 있다.

## 알함브라

*Alhambra*

### 이슬람의 상징인 녹색

알함브라 궁전은 13세기 스페인 그라나다를 통치한 이슬람 세력 나스르 왕조가 세웠다. 이슬람교의 경전 코란에는 '천국은 녹색으로 둘러싸인 공간'이라는 기록과 '예언자 무함마드는 항상 녹색 터번을 둘렀고, 이슬람 군은 녹색 깃발을 앞세워 싸웠다.'라는 기록이 있다. 녹색은 이슬람교에서 상징적인 색이다.

그러나 실제 알함브라 궁전은 녹색이 아닌 붉은색 벽돌로 지어 '붉은 성'이라고 부른다. 그런데도 '알함브라'라는 색이 녹색인 것은 서양에서 이슬람의 아름다움을 상징하는 대표적인 궁전의 이름과 이슬람의 상징인 녹색 이미지가 고스란히 연결돼 색이름이 된 것이라고 짐작할 수 있다.

# 마리 앙투아네트

*Marie Antoinette*

## 왕비의 핑크

루이 16세의 왕비 마리 앙투아네트도 핑크색을 얘기할 때 빼놓을 수 없는 인물이다. 오스트리아 합스부르크 가문 출신인 마리 앙투아네트는 정략결혼으로 프랑스 왕조에 시집갔다가 최후에는 프랑스혁명 때 참수되고 말았다.

혁명 전, 국민의 인기가 절대적이었던 루이 왕조 전성기에는 마리 앙투아네트가 입은 드레스와 헤어스타일, 보석 등이 유럽 전역에 퍼져 왕비는 패션 리더가 된다.

마리 앙투아네트가 궁전을 핑크색으로 장식하고 궁 안에 장미 정원을 가꾸면서, 장미꽃의 핑크색, '마리 앙투아네트'라는 색이름도 탄생했다.

# 로즈 드 말메종

*Rose de Malmaison*

## 나폴레옹의 황후가 사랑한 핑크

'말메종'은 나폴레옹의 황후 조제핀이 거주했던 성의 이름이다. 조제핀은 장미를 무척 사랑하여 파리 근처의 말메종 성을 사들인 다음 그 안에 드넓은 장미 정원을 꾸미고 국내외에서 250종이나 되는 장미 품종을 모았다. 아울러 원예가를 고용해 장미 품종 개량에도 노력했다. 그 결과 19세기 중반부터 프랑스는 장미 육종의 중심지로 번영했고, 장미는 '꽃의 여왕'으로도 인식되기 시작했는데 이는 조제핀의 공적이 아닐 수 없다.

## 후작 부인의 이름을 딴 핑크

현대에는 익숙한 색이지만, 핑크색이 나타난 것은 18세기 프랑스에서
'여성 살롱 문화'가 시작되면서부터다. 여성 황제, 여성 권력자의 등장
과 함께 우아한 곡선을 이용한 인테리어와 실내장식, 가구, 패션이 엄
청나게 유행하는데 이를 '로코코 장식'이라고 부른다.
당시 살롱 사회의 대표적인 존재는 루이 15세의 애첩 퐁파두르 후
작 부인이었다. 퐁파두르 부인은 외교적 실력뿐만 아니라 화려한
'페트 갈랑트(아연화, 雅宴畵)', '세브르 자기(瓷器)'의 육성과 진
흥 등 문화면에서도 이름을 남긴 인물이다. 1757년 왕립 세브르 도
자기 제작소에서 화학자 장 에로가 아름다운 핑크색 유약을 만든다. 그
핑크색을 후작 부인의 이름을 따 '로즈 퐁파두르'라고 이름 붙였다.

# 클레오파트라

## 영원한 생명, 재생과 부활의 파랑

짙은 보랏빛 파랑으로, 고대 이집트 왕국의 마지막 여왕이었던 클레오파트라 7세의 이름을 딴 색이름이다.

고대 이집트에서는 파라오가 신의 화신이자 절대적인 왕으로서 통치하고 있었다. 이집트인들은 유명한 투탕카멘 왕의 데드마스크처럼 왕이나 신의 형상을 황금과 라피스라줄리의 파란색으로 꾸미는 등 파랑을 신의 색으로 경외했다. 당시 사람들은 독자적인 사생관을 지녀, 사후 세계가 있어 낙원에서 생전과 똑같이 살 것이라고 믿었다. 태양이 져도 다시 떠오르듯, 그리고 나일강 언덕의 초목이 시들어도 다시 파릇파릇 싹트듯, 일상의 자연현상이 그러하듯 사후에도 '재생과 부활'이 있을 것으로 생각했다. 그래서 파랑은 특별한 색이었고, 매우 중요한 색이었다.

고대 이집트 사람들은 영원한 생명을 얻기 위해 신에게 바치는 그릇이나 부장품에 황금과 아울러 파란색을 사용했으며, 파랑은 신성한 경외의 색이었다. 그러나 황금 못지않게 비싼 고가의 라피스라줄리가 만들어 내는 파랑은 귀했기 때문에 왕후나 귀족 외에는 구경할 수도 없었다. 게다가 국내에서 구할 수 있는 빨강 노랑 초록 등과 달리 파랑은 아프가니스탄에서 수입해야 했다.

그랬기에 이집트는 기원전 2500년경에 인류 최초의 인공 안료 '이집션 블루(Egyptian Blue)'를 만들어 낸다. 이는 도자기 유약을 만드는 과정에서 생성되는 칼슘구리 화합물을 주요 성분으로 제조하는 것이어서, 재료 자체는 흔한 것이었다.

이 이집션 블루는 유명한 네페르티티 왕비(B.C. 14세기 경 이집트 제18왕조의 왕 아크나톤의 왕비)의 관에도 사용하는 등, 영원한 생명을 상징하는 색으로 이집트 문화를 뒷받침한다.

1923년 이 색이 처음 유럽에 전해질 때, 색이름학자가 '클레오파트라'라는 이름을 붙였다.

# 로싸 메디체아 _ 메디치 가문의 빨강

## 완전무결한 염료

중세 유럽에서 로마교황을 비롯한 성직자나 도시 국가의 영주, 귀족들은 권위를 과시하기 위해 빨간 옷을 입었다. 그래서 세계 각지에서 붉은 염료 (유럽꼭두서니, 케르메스, 브라질우드 등)가 베네치아 항구로 모여들었다. 16세기 초에는 스페인에서 '코치닐' 이 들어왔다. 당시 스페인 사람 에르난 코르테스는 아스테 카 제국을 정복했을 때 눈 이 번쩍 뜨일 만큼 새빨갛 게 염색된 털실에 매료되 어 그곳에서도 귀중품

으로 여겨졌던 코치닐을 독점하여 수출품으로 만들었다.

코치닐은 천연염료로, 그 원료의 정체는 깍지벌레의 암컷이다. 깍지벌레는 선인장에 기생하는 벌레로 다른 곤충의 접근을 막고자 만들어 내는 카민 산이 독특한 붉은 색을 만들어 낸 것이다. 코치닐의 빨강은 당시 붉은색 중에서 가장 선명한데도 값은 쌌기에 '완벽한 빨강'이라고 불렀다.

피렌체를 지배하던 메디치 가문은 코치닐을 문장(紋章) 색으로 사용하고, 역대 당주(當主)는 코치닐로 염색한 붉은 옷을 입었다. 이 색의 총칭이 '로 싸 메디체아(메디치 가문의 빨강)'이다. 한편 권력을 뜻하는 빨강으로서 교황이나 여러 나라 황제들의 옷색 '황제 빨강(Imperial Red)', 로마교황의 보좌역으로 교황 다음가는 고위 성직자인 추기경의 옷색 '추기경의 빨강 (Cardinal Red)' 등이 생겨났다. 모두 코치닐로 염색한 것들이다.

## 조모록(祖母綠) _ 에메랄드

**꾸준히 사랑받는 비취**

'조모록'은 짙은 녹색 광석의 색이다. 이 빛깔의 보석을 비취라고도 하고 에메랄드라고도 한다. 에메랄드는 왕족과 귀족들이 사랑한 보석으로, 장식품으로도 중국인들의 사랑을 받았다. 비취는 흰 것부터 푸른 빛이 도는 것까지 다양한 색이 있다. 최고의 비취는 '랑우(琅玕)색'이라고 하는데, 짙은 녹색을 띠고 있다. 중국 청나라 말기의 권력자 서태후가 비취를 매우 사랑했다고 한다.

## 무라사키 시키부(紫式部)

**여류 작가의 이름이 붙은 짙은 보라색**

《겐지모노가타리》의 작가 무라사키 시키부의 이름을 딴 색이름이다. 무라카시 시키부는 처음에 이야기의 일부인 〈와카무라사키(若紫の巻)〉를 쓰면서 이름이 알려져 후지 시키부(藤式部)라는 원래 이름 대신 무라사키 시키부라고 불리게 되었다고 한다.
무라사키시키부는 차조기과 식물의 이름이기도 하다. 여름에 연보라색 꽃이 피고, 가을에는 작은 자주색 열매를 맺는다. 원래는 '다마무라사키(玉紫)'나 '무라사키시키미(紫重美)' 등으로 불렀는데, 에도시대의 어느 정원사가 《겐지모노가타리》의 작가 이름을 따서 붙였다고 한다.

# 신기한 색 이야기

색깔에 얽힌 이야기들을 소개합니다.

글 | 조우 가즈오

# 녹색 기사(Green Knight)

중세 유럽의 기사도 이야기 가운데 지금도 구전되고 있는 〈아서왕 전설〉
이 있다. 그중에서도 유명한 〈아서왕과 원탁의 기사〉에서는 초록색이 중
요한 역할을 한다.

이야기의 주인공은 아서왕의 조카인 기사 가웨인이다. 줄거리는 이렇다.
어느 날 아서왕의 궁전에서 신년회가 열리고 있었다. 그 자리에 갑자기 옷
을 비롯해 머리부터 피부, 심지어 올라탄 말까지 모든 게 녹색인 기사가 나
타나 "내 목을 친 자에게 축복이 있으리라."라며 도전장을 내밀었다.

그때 선택된 이가 기사 가웨인이다. 가웨인은 녹색 기사에게 도전해 멋지게
그의 목을 벤다. 목이 떨어진 녹색 기사는 자기 목을 주워 들고 "1년 후 녹색
예배당에서 기다리고 있겠다."라고 말한 뒤 그 자리를 떠난다.

1년 뒤, 가웨인은 약속을 지키기 위해 '녹색 예배당'으로 가서 녹색 기사와
재회한다. 다시 맞붙었을 때 실력이 월등한 녹색 기사는 가웨인을 베지 않
고 가벼운 상처만을 입힌다. 녹색 기사는 가웨인의 용기와 정성을 시험했다
며 가웨인에게 축복을 준다. 이후 가웨인은 정의의 기사로서 명성을 얻지만,
최후에는 호수의 기사 란슬롯에게 패해 죽는다.

이 녹색 기사 이야기는 유명해져 오늘날까지 여러 장면에 재현되고 있다.
이탈리아 영화 〈인생은 아름다워〉에서도 약혼 파티에 털을 녹색으로 물
들인 말이 올라오는 장면이 나온다. 행복한 파티에 찬물을 끼얹는 데 녹색
말이 이용된 것이다.

프랑스의 문장학자 미셸 파스투로(Michel Pastoureau)에 따르면 '녹색은
행운, 불행 등 사람의 운명과 관련된 색'이라고 한다.

# 그린슬리브스(Greensleeves)

16세기 무렵 잉글랜드에서 구전하던 민요 제목이다. 당시 서로 사랑하는 사이인 남녀가 어떤 사정으로 헤어질 때(예를 들어 전쟁터로 간다든가 장사로 긴 여행을 떠난다든가) 여자는 애정의 표시로 자기의 옷소매를 남자에게 떼어 주는 풍습이 있었다. 남자는 기사라면 그 소매를 창끝에 달고, 상인이라면 벨트에 감고, 연인을 그리워하며 여행을 계속했던 것이다.

옷소매는 애정의 표시이지만, 이 시대에 녹색은 부도덕한 사랑의 빛깔이기도 했다.

민요 〈그린 슬리브스(녹색 옷소매)〉는 옷소매를 받은 남자가 여자의 배신을 탄식하는 노래이다.

가사 한 구절을 소개하자면

"Alas, my love, you do me wrong, To cast me off discourteously. For I have loved you so long, Delighting in your company. Greensleeves was my delight……"(아, 그리운 나의 사랑아 / 그대는 나를 무정하게 버렸네요 // 나는 오랫동안 사랑했건만 / 나의 기쁨 나의 모든 것 // 그린슬리브스 그대는 나의 기쁨이었네……)

여자가 기다리고 있을 것이라 믿고 귀향했는데 그 여자는 어디론가 떠나버렸다고 한탄하는 내용이다.

19세기 후반 라파엘 전파를 대표하는 영국 화가 단테 가브리엘 로세티(Dante Gabriel Rossetti, 1828~1882)는 〈녹색 옷소매(My Lady Green-sleeves)〉라는 제목의 그림을 그렸다.

# 그린 맨(Green Man)

수풀이 무성한 삼림은 게르만족과 켈트족에게 신성한 거주지였다. 사람들은 수목에 정령이 깃들어 생명을 지닌다고 믿었다.

그들은 그것을 엽맥(葉脈)의 얼굴을 가진 '그린 맨'이나 많은 잎으로 몸을 가린 '잭 인 더 그린(Jack in the Green, 녹색 잭)'이라는 형태로 형상화하여 숭상했다.

고대인들에게 그린 맨은 볼 수 있는 정령이었다. 나무들이 생성하고 소멸하기를 반복하듯이 '엽맥에서 인면(人面)이 태어난다.' 또는 '인면에서 식물이 태어난다.'라는 도상(圖像, 어떠한 주제나 상징을 표현한 그림)은 수목의 '죽음과 재생'을 상징하는 것이었다.

이후 중세에 이르러 기독교가 이단의 땅으로 전파되면서 예수의 십자가 위에서의 '죽음과 부활'이라는 기독교 이념과 어우러져 교회 외벽과 기둥머리를 장식하는 도상으로 자리 잡았다.

그린 맨의 얼굴은 기독교의 예언자나 성모마리아의 얼굴이 되기도 하면서 교회의 중요한 장식 도상이 됐다. 또한, 종교의 영역을 벗어나 푸르름의 재생을 축하하는 '노동절', '숲의 의적' 로빈 후드(일명 숲의 로빈, Robin of the Wood) 등 녹색과 관련된 기념일이나 영웅이 탄생하기도 했다.

# 푸른 수염(青髭, 청자)

프랑스 중세 샤를 페로(Charles Perrault, 1628~1703)의 유명한 동화집 《푸른 수염》에서 유래한 말이다. 비슷한 이야기가 《그림 동화집》에도 실려 있다.

…… 옛날에 푸른 수염의 왕이 있었다. 이 왕은 무척 여자를 좋아해 7명의 여자와 결혼했다. 다만 이상하게도 아무도 헤어진 아내들의 행방을 알 수 없었다.

어느 날 왕은 젊은 여자와 여덟 번째 결혼을 했다.

시간이 흘러 왕은 멀리 길을 떠나게 됐고, 그 빈자리를 젊은 아내에게 맡기기로 했다. 왕은 열쇠 꾸러미를 아내에게 건네주면서, 어느 방이든 다 들어가도 되지만 맨끝의 작은 방에는 절대 들어가지 말라고 당부하고 길을 나섰다.

아내는 처음에는 왕의 명령을 지켰으나 이내 참지 못하고 열쇠를 이용해 방으로 들어갔다. 그곳에서 그녀가 본 것은 피투성이가 된 전처들의 시체였다. 나중에 돌아온 푸른 수염이 당부를 어긴 사실을 알고 화가 나서 아내를 죽이려 했다. 그때 그녀의 오빠인 용기병 두 사람이 달려와 왕을 쓰러뜨렸다. 이후 서양에서는 '푸른 수염'이라고 하면 '호색한(好色漢) 살인마'를 뜻하게 되었다고 한다.

# 파란 망토(Blue Manteau)

서양에서는 사랑을 전하는 색이 두 가지가 있다.

하나는 파랑으로, '진실한 사랑'과 '부도덕한 사랑'이라는 상반된 두 가지 의미가 있다. 다른 한 가지는 녹색이며, 그린슬리브스(185쪽 참조)로 대표되는 '부도덕한 사랑'이라는 의미가 있지만, 또한 '진실한 사랑'이라는 뜻도 있다.

'파란 망토'는 부도덕한 사랑을 대표하는 색이다. 남성보다는 여성의 부도덕함을 의미하며, 그린슬리브스에 가까운 의미를 가진다.

네덜란드 플랑드르의 화가 피터르 브뤼헐(Pieter Brueghel, 1525~1569)이 그린 것으로 보이는 그림 중 〈네덜란드 속담〉(85가지가 넘는 속담을 한 화면에 그려 넣은 그림)이라는 제목의 대형 작품이 있다.

작품 중앙에는 젊은 아내가 남편의 등에 파란색 망토를 입히고 있는 장면이 있다. 이 파란 망토는 남편을 배신하는 아내의 부정(不貞)을 의미하는 것이다.

원래 파랑은 '오랑캐의 색'으로 미움받았던 역사를 가지고 있다. 로마인들이 가장 싫어했던 색깔이다. 12세기 들어 성모마리아의 색이 되면서 이미지는 호전되지만, 그 이전의 부정적인 이미지는 뿌리 깊게 남아 있었을 것이다. 파란 망토와 푸른 수염은 나란히 파랑의 나쁜 이미지를 상징하는 것이다.

# 푸른 피(Sangre Azul, 귀족의 피)

이 말의 직접적 기원은 스페인이다. 레콩키스타(Reconquista, 711~1492년 이베리아 반도에서 벌어진 영토 회복 운동)로 이슬람 세력을 몰아낸 무장 귀족들이 이민족의 피가 섞이지 않은 순수 게르만족, 서고트의 귀족 혈통을 계승했음을 과시하기 위해 하얀 피부에 푸른 정맥(핏줄)이 비치는 것을 '상그레아줄(Sangre Azul, 푸른 피)'이라고 부르던 게 시초라고 한다.

# 푸른 꽃 · 파랑새

지금까지 소개한 파랑에 얽힌 이야기에는 으스스한 내용이 많았지만, 현대에 가까워질수록 '행복한 색'이라는 이미지가 강해진다. 여기에 등장하는 대표적인 파랑 이야기는 《푸른 꽃》과 〈파랑새〉일 것이다.

독일 낭만파 시인 노발리스(Friedrich von Hardenberg Novalis, 1772~1801)의 소설 《푸른 꽃》은 시인인 청년 하인리히가 꿈속에서 본 푸른 꽃에 빠져 현실 세계를 여행하고 찾아 헤매다 푸른 꽃의 화신 같은 아름다운 소녀 마틸데를 만나지만 미완으로 끝나는 로맨틱한 소설이다.

이 《푸른 꽃》이 계기가 되어, 1908년 벨기에 작가 모리스 마테를링크(Maurice Maeterlinck, 1862~1949)가 6막으로 구성된 동화극 〈파랑새〉를 발표했다. 가난한 나무꾼 '틸틸'과 '미틸' 남매가 찾은 파랑새는 행복의 상징이 됐다. 오늘날 일본에서도 푸른 꽃과 파랑새는 행복의 모티브로 그려지는 경우가 많다.

# 금발의 이졸데·흰 손의 이졸데

켈트 신화에 등장하는 '금발의 이졸데와 흰 손의 이졸데'는 〈트리스탄과 이졸데〉(일명 〈트리스탄 이야기〉)의 후일담에서 유래했다. 중세 궁정 시인들이 전하는 연애 이야기로 기사 트리스탄과 왕비 이졸데가 주인공이다. 두 사람은 격렬한 사랑에 빠졌지만 용서받을 수 없는 불륜 관계로 고민한다. 그러나 기사 트리스탄은 왕비인 '금발의 이졸데'와 헤어지고, '흰 손의 이졸데'라고 하는 같은 이름의 여자와 결혼한다.

이름 그대로 흰 손의 이졸데도 매우 아름다운 여자이지만, 중세에는 '하얀 결혼'은 성행위가 없는 결혼을 의미했다고 한다. 즉, 트리스탄과 흰 손의 이졸데의 결혼은 불모의 사랑을 의미하는 것이었다.

이 이야기에도 후일담이 있다. 몸에 상처를 입은 트리스탄은 상처를 치유할 약초를 금발의 이졸데에게 부탁한다. 그리고 약초를 구했다면 배에 흰 돛을 올리라고 하며 기다린다. 금발의 이졸데는 다행히 약초를 구해 흰 돛을 올리는데, 이 이야기를 몰래 들은 흰 손의 이졸데가 질투하여 검은 돛을 올린다. 검은 돛을 본 트리스탄은 낙담 속에 숨을 거두고, 곧이어 도착한 금발의 이졸데도 스스로 목숨을 끊는다.

〈트리스탄과 이졸데〉는 금과 백과 흑의 이야기이기도 하다.

# 황금 양모(金羊毛)

그리스신화에서 유래한 유명한 이야기이다. 교활한 숙부에게 왕위를 찬탈 당한 이올코스의 왕자 이아손은 숙부에게서 땅끝에 있는 '콜키스'로 가서 황금 양모를 빼앗아 오면 왕위를 돌려주겠다는 약속을 받아낸다.

이아손은 범선 아르고호에 헤라클레스를 비롯한 그리스 영웅들을 태우고 콜키스로 향한다. 도중에 상반신은 여자 모습이고 하반신은 새의 모습인 바다 괴물 세이렌에게 유혹당하거나 애꾸눈 거인의 습격을 당하지만, 마침내 땅끝에 도착할 수 있었다.

그곳에는 잠을 자지 않는 용이 지키는 황금 양모가 있었다. 이에 이아손은 콜키스 왕의 딸인 메데이아 공주의 도움으로 황금 양모를 빼앗아 무사히 귀국하게 된다.

이아손이 왕위에 오르고 메데이아와 결혼했으나 메데이아를 배신하는 행위를 계속하자 분노한 메데이아는 자기가 낳은 아이를 모두 죽여버린다. 그리스 비극의 대표적 작품이다.

전해오던 이 〈황금 양모 이야기〉를 토대로 실제 1430년 부르고뉴 공국의 필리프 3세에 의해 '황금 양모 기사단'이 창설되었다. 기사단 훈장으로는 '황금 양모 훈장'을 사용하는데, 중앙에 금색 양을 매달아 놓은 것이 특징이다.

# 맺음말 _ 조우 가즈오

## 이 책에서 다루는 특이한 색이름

동서양의 보편적인 색이름과 전통색을 다룬 '색이름 사전'은 수없이 많다. 그 대표적인 것으로 미국의 메르즈(Aloys John Maerz)와 폴(Morris Rea Paul )이 공저한 《색채 사전 (A Dictionary of Color)》(1930, 1950년)이나 덴마크의 윈스셰일(J·H Wanscher)과 코널업(Andreas Kornerup)이 공동 편집한 《컬러 아틀라스(Reinhold Color Atlas)》(1962년) 등이 있고, 일본에서도 마에다 유키치카의 《일본 색채 문화사(日本色彩文化史)》(1960년)나 나가사키 세이키의 《일본의 전통 색채(日本の伝統色彩)》(1988년) 등 훌륭한 색이름 사전이 간행되고 있다.

하지만 시대가 지나면서 지금은 쓰이지 않게 된 색이름이나, 색이름만으로 색을 연상할 수 없는 것도 많이 나타났다. 또 이들 명저 이후 탄생한 색이름도 다수이다. 최근에는 젊은이들의 관심으로 SNS 등에 오래된 색이름이 재조명되면서 이목을 끄는 일본 전통 색이름도 나오고 있다.

## 색이름의 분류에 대하여

인간이 실제로 언제부터 색을 색으로 인식할 수 있게 되었는지는 확실하지 않다. 또 인간은 도대체 몇 가지 색을 구별할 수 있을까 하는 의문에 대한 답도 선뜻 내리기 어렵다. 일설에는 80만 색이라고도 하고, 100만 색이 넘는다고도 한다. 하지만 그 색깔을 시각 언어의 특정한 단어로 전달하기란 매우 어려운 일이다. 근세에 이르러서야 두 가지 방법이 이용되기 시작했다. 그 두 가지는 다음과 같다.

## 계통 색이름

계통 색이름이란 색을 잘 관찰해 명도(밝기)나 채도(선명함), 색상과 관련한 수식어를 유채색이나 무채색의 기본 색이름(빨강, 노랑, 초록, 파랑, 보라, 하양, 회색, 검정 등)에 붙여 모든 색을 표현하는 방법이다.

JIS(일본산업규격)에서도 색이름의 규격이 있으며(한국은 한국산업표준 KS에서 규정하고 있음), 유채색은 '명도 및 채도에 관한 수식어' + '색상에 관한 수식어' + '기본 색이름'으로 나타낼 수 있다.

예를 들어 '앵색(櫻色, 사쿠라이로)'을 '아주 엷은 보랏빛 빨강'이라고 표현하는 식이다.

한편, 색채를 띤 무채색은 '색상에 관한 수식어' + '명도에 관한 수식어' + '무채색의 기본 색이름'으로 나타낼 수 있다.

예를 들어 '차콜 그레이(Charcoal Gray)'는 '보랏빛 어두운 회색'이라고 표현한다.

이 계통 색이름은 모든 색을 표현할 수는 있지만, 이해하기 어렵고 이미지화하기도 어려운 것이 결점이며, 범용성이 떨어져 학술 목적 이외에는 사용하는 경우가 적다.

## 관용 색이름

관용 색이름은 예로부터 세계 각국, 지역, 시대 등의 자연색, 인공물의 색채에 준거해 관용적으로 사용하고 있는 색이름이다.

인류가 가장 먼저 감동한 것은 자연의 변화이다. 무엇보다 확실히 느낄 수 있는 것은 해가 아침에 뜨고, 이윽고 저녁이면 지고 어둠이 찾아오는 자연

현상의 색깔 변화일 것이다.

일본의 국어학자 사타케 아키히로(佐竹昭廣)는 태양이 뜨고 지면서 발생하는 색깔의 변화에서 빨강, 검정, 하양, 파랑 등 색채 추상어가 탄생했다고 말한다. 이와 달리 녹색이나 보라 등은 구체적인 사물의 색을 색이름으로 사용했다는 것이다. 비슷한 사례는 세계 각국에서 찾아볼 수 있다. 이집트에서 태양신 '라(Ra)'는 빨강으로 표현되고, 나무들의 재생, 부활을 떠올리게 하는 초록은 부활 재생의 신 '오시리스(Osiris)'의 속성이 됐다. 또 이집트에 비옥한 땅을 가져다주는 나일강에는 '나일 블루'라는 이름이 주어지고, 신의 화신인 투탕카멘 왕의 데드마스크에는 영원을 상징하는 '황금'이 사용되었다.

이처럼 천체의 변화에 감동한 인류는 이윽고 자연 이외의 것, 착색한 고유색에 준하여 관용적으로 색이름을 늘려갔을 것이다. 현존하는 색이름 사전 중에서는 독일의 지질학자 고틀로프 베르너(Abraham Gottlob Werner, 1750~1817)가 광물 분류 시 그 광물의 색을 응용한 예가 오래됐고, 20세기 전반 가장 권위 있는 메르즈와 폴의 《색채 사전》(1930, 1950년)에는 영어 색이름으로 약 4,350색이 수록돼 있다. 이 사전에 따르면 색이름은 자연현상, 풍경, 광물, 식물, 동물, 인물, 종교, 음식 등 다양한 분야에서 유래했다.

이 책을 집필하면서 수많은 색이름 사전과 여러 가지 자료를 참고했다. 그리고 필자와 컬러디자인연구회의 회원들이 함께 열심히 문헌을 뒤지고 논의를 거듭해 결론을 냈다. 이 책은 그 결실이다.

리트머스 핑크
C0 M45 Y20 K10
R228 G157 B162
#E49DA2          p.161

오페라 핑크
C0 M24 Y11 K0
R249 G211 B211
#F9D3D3          p.94

님프스 사이
C0 M8 Y10 K0
R254 G241 B230
#FEF1E6          p.19

넌스 벨리
C0 M4 Y2 K0
R254 G249 B249
#FEF9F9          p.21

로즈 드 말메종
C0 M42 Y18 K0
R244 G174 B179
#F4AEB3          p.176

드렁크 탱크 핑크
C0 M43 Y31 K0
R244 G170 B157
#F4AA9D          p.54

금양색(今樣色)
C0 M30 Y15 K5
R243 G193 B192
#F0C1C0          p.123

큐피드 핑크
C7 M30 Y10 K0
R235 G195 B205
#EBC3CD          p.18

미인제(美人祭)
C0 M40 Y0 K10
R229 G169 B195
#E5A9C3          p.31

석죽색(石竹色)
C0 M48 Y12 K0
R242 G161 B181
#F2A1B5          p.150

올드 로즈
C30 M60 Y44 K0
R188 G121 B120
#BC7978          p.156

신라색(辛螺色)
C20 M40 Y43 K0
R209 G165 B139
#D1A58B          p.148

로즈 퐁파두르
C0 M65 Y15 K0
R237 G122 B155
#ED7A9B          p.177

장춘색(長春色)
C0 M65 Y33 K10
R222 G114 B123
#DE727B          p.150

슈림프 핑크
C0 M61 Y48 K10
R224 G122 B105
#E07A69          p.144

플라밍고
C0 M55 Y45 K0
R240 G144 B122
#F0907A          p.132

오페라
C19 M95 Y0 K0
R201 G21 B133
#C91585          p.95

잠자리의 빨강(蜻蜓紅)
C7 M96 Y1 K0
R219 G1 B131
#DB0183          p.140

스키아파렐리 핑크
C0 M87 Y12 K0
R231 G60 B132
#E73C84          p.116

마리 앙투아네트
C9 M77 Y33 K0
R220 G90 B119
#DC5A77          p.176

퓨스
C50 M86 Y100 K23
R126 G54 B31
#7E361F p.75

엔젤 레드
C0 M72 Y52 K56
R136 G54 B50
#883632 p.22

리버
C0 M58 Y41 K52
R146 G81 B74
#92514A p.53

오목향(吾木香)
C0 M51 Y32 K68
R114 G66 B64
#724240 p.157

삽지색(澁紙色)
C0 M50 Y50 K50
R152 G95 B71
#985F47 p.105

밤비색(夜雨色)
C61 M74 Y86 K0
R125 G85 B61
#7D553D p.29

훈색(燻色)
C69 M73 Y78 K0
R106 G85 B72
#6A5548 p.41

머미 브라운
C0 M38 Y38 K70
R111 G77 B62
#6F4D3E p.72

향색(香色)
C0 M20 Y50 K20
R217 G185 B122
#D9B97A p.33

고색(枯色)
C0 M15 Y40 K20
R218 G194 B144
#DAC290 p.158

누가
C18 M33 Y47 K0
R215 G179 B137
#D7B389 p.99

백차색(白茶色)
C0 M8 Y10 K10
R238 G226 B216
#EEE2D8 p.101

타바코 브라운
C0 M45 Y90 K50
R153 G100 B0
#996400 p.99

찰흙(埴)
C0 M50 Y80 K30
R191 G120 B43
#BF782B p.102

견신인색(犬神人色)
C0 M68 Y90 K10
R222 G106 B28
#DE6A1C p.68

훤초색(萱草色)
C0 M48 Y76 K0
R244 G157 B67
#F49D43 p.160

토프
C71 M71 Y75 K38
R72 G61 B53
#483D35 p.131

공오배자색(空五倍子色)
C0 M35 Y70 K80
R88 G60 B8
#583C08 p.58

세피아
C0 M36 Y60 K70
R111 G78 B39
#6F4E27 p.141

메르드 드와
C56 M65 Y80 K15
R122 G91 B62
#7A5B3E p.66

조묘색(早苗色)
C30 M0 Y90 K0
R195 G216 B45
#C3D82D　　p.159

약묘색(若苗色)
C20 M3 Y80 K9
R205 G210 B69
#CDD245　　p.159

약아색(若芽色)
C13 M0 Y50 K0
R232 G236 B152
#E8EC98　　p.158

올리브
C0 M10 Y80 K70
R114 G100 B10
#72640A　　p.154

남해송차(藍海松茶)
C30 M0 Y60 K80
R64 G76 B37
#404C25　　p.39

올리브 그린
C20 M0 Y75 K70
R95 G101 B30
#5F651E　　p.154

묘색(苗色)
C25 M0 Y100 K30
R163 G174 B0
#A3AE00　　p.159

매직 드래건
C50 M0 Y100 K0
R143 G195 B31
#8FC31F　　p.14

리비드
C35 M25 Y50 K0
R180 G180 B137
#B4B489　　p.52

아이 레스트 그린
C20 M0 Y30 K5
R208 G226 B190
#D0E2BE　　p.90

하충색(夏蟲色)
C25 M3 Y41 K0
R203 G223 B170
#CBDFAA　　p.143

나이트 그린
C68 M10 Y100 K0
R85 G168 B51
#55A833　　p.41

상반색(常磐色)
C82 M0 Y78 K40
R0 G122 B70
#007A46　　p.152

담반색(膽礬色)
C84 M0 Y89 K0
R0 G165 B80
#00A550　　p.57

포이즌 그린
C80 M0 Y88 K0
R0 G168 B81
#00A851　　p.60

불수감색(佛手柑色)
C53 M0 Y70 K40
R90 G140 B77
#5A8C4D　　p.153

빌리어드 그린
C85 M0 Y55 K60
R0 G92 B76
#005C4C　　p.88

조모록(祖母綠)
C69 M0 Y53 K53
R23 G111 B88
#176F58　　p.182

보틀 그린
C83 M53 Y89 K12
R49 G99 B63
#31633F　　p.91

유엽색(濡葉色)
C95 M0 Y95 K30
R0 G127 B59
#007F3B　　p.153

안감색(裏色)
C60 M15 Y0 K50
R57 G111 B144
#396F90    p.121

앨리스 블루
C38 M15 Y3 K0
R167 G197 B228
#A7C5E4    p.120

포겟 미 낫
C48 M10 Y0 K0
R137 G195 B235
#89C3EB    p.10

백군(白群)
C35 M4 Y0 K5
R168 G211 B237
#A8D3ED    p.27

클레오파트라
C100 M79 Y0 K0
R0 G65 B153
#004199    p.178

카데트 블루
C69 M35 Y0 K40
R54 G100 B147
#366493    p.112

페전트 블루
C63 M36 Y15 K0
R104 G144 B184
#6890B8    p.110

프랑스
C100 M68 Y19 K0
R0 G82 B145
#005291    p.164

무라사키
C80 M80 Y0 K30
R60 G49 B123
#3C317B    p.96

옥스포드 블루
C100 M80 Y0 K60
R0 G22 B85
#001655    p.166

가터 블루
C80 M67 Y0 K0
R68 G87 B165
#4457A5    p.108

인터내셔널 클라인 블루
C98 M84 Y0 K0
R5 G58 B149
#053A95    p.71

흑두루미날개(今鶴羽)
C40 M50 Y0 K60
R89 G69 B103
#594567    p.139

반색(半色)
C42 M50 Y10 K5
R157 G131 B172
#9D83AC    p.38

크러시드 바이올렛
C68 M64 Y34 K0
R104 G98 B131
#686283    p.15

데이드림(콜드 몬)
C14 M13 Y0 K14
R203 G202 B217
#CBCAD9    p.8

지극색(至極色)
C30 M60 Y0 K90
R45 G4 B37
#2D0425    p.36

몽크스후드
C83 M100 Y43 K17
R69 G33 B87
#452157    p.20

마티타 카피아티바
C72 M88 Y24 K15
R91 G50 B112
#5B3270    p.92

빅토리아 모브
C50 M70 Y0 K0
R145 G93 B163
#915DA3    p.118

니세무라사키(似紫)
C75 M84 Y62 K42
R63 G42 B58
#3F2A3A p.121

후타리시즈카(二人靜)
C25 M50 Y0 K70
R88 G59 B85
#583B55 p.30

무라사키 시키부(紫式部)
C20 M80 Y0 K40
R144 G50 B109
#90326D p.182

티리언 퍼플
C55 M78 Y32 K1
R136 G78 B121
#884E79 p.146

청패색(靑貝色)
C12 M9 Y9 K0
R230 G229 B229
#E6E5E5 p.148

거미집의 회색(蜘蛛灰)
C2 M1 Y0 K6
R242 G244 B245
#F2F4F5 p.40

폴라 베어
C0 M0 Y10 K5
R248 G246 B231
#F8F6E7 p.127

시로코로시
C5 M0 Y1 K0
R242 G255 B252
#F2FFFC p.120

애쉬즈 오브 로즈
C0 M10 Y20 K50
R158 G147 B132
#9E9384 p.13

그레주
C36 M37 Y45 K0
R177 G160 B138
#B1A08A p.130

엘리펀트 스킨
C0 M0 Y8 K50
R159 G159 B152
#9F9F98 p.128

가미야가미(紙屋紙)
C33 M25 Y27 K0
R183 G184 B179
#B7B8B3 p.102

상귀냐
C65 M70 Y59 K34
R86 G66 B71
#564247 p.49

형견색(形見色)
C20 M20 Y20 K85
R62 G55 B54
#3E3736 p.34

둔색(鈍色)
C15 M0 Y30 K80
R77 G81 B65
#4D5141 p.34

배틀십 그레이
C0 M0 Y0 K60
R137 G137 B137
#898989 p.113

유우색(濡羽色)
C100 M0 Y100 K96
R0 G19 B0
#001300 p.138

포드 블랙
C60 M50 Y50 K100
R0 G0 B0
#000000 p.114

본 블랙
C22 M30 Y20 K96
R21 G16 B17
#151011 p.63

자오색(紫烏色)
C0 M19 Y17 K84
R78 G63 B58
#4E3F3A p.138

달의 눈물

p.42

태양의 피

p.42

납색(蠟色)
C0 M0 Y0 K100
R0 G0 B0
#000000    p.103

칼라베라 p.56

C100 M0 Y0 K0
R0 G160 B233
#00A0E9

C0 M13 Y100 K0
K0
R255 G220 B0
#FFDC00

C0 M100 Y0 K0
R228 G0 B127
#E4007F

C0 M52 Y100
K0
R242 G147 B0
#F29300

사이키델릭 컬러 p.64

C50 M89 Y3 K0
R146 G52 B140
#92348C

C46 M0 Y92 K0
R154 G200 B53
#9AC835

C1 M85 Y5 K0
R230 G66 B141
#E6428D

C1 M2 Y81 K0
R255 G240 B59
#FFF03B

C78 M20 Y0 K0
R0 G154 B218
#009ADA

C0 M52 Y100 K0
R242 G147 B0
#F29300

그로테스크 p.74

C4 M0 Y2 K0
R248 G252 B252
#F8FCFC

金色

C70 M0 Y75 K40
R38 G129 B72
#268148

C40 M40 40 K100
R14 G0 B0
#0E0000

C10 M100 Y72 K0
R216 G7 B56
#D80738

C0 M0 Y0 K50
R159 G160 B160
#9FA0A0

"A Dictionary of Color" A.Maerz and M.Rea Paul, McGRAW-HILL (1950)

"ENCICLOPEDIA degli SCHEMI di COLORE" Anna Starmer, Il Castello (2005)

"The British Colour Council Dictionary of Colour Standards" British Colour Council (1934)

《国之色 中国传统色彩搭配图鉴》红糖美学／水利水电出版社 (2019)

…………

《青の歴史》ミシェル・パストゥロー／筑摩書房 (2005)

《悪魔の布 縞模様の歴史》ミシェル・パストゥロー／白水社 (1993)

《アルハンブラ 光の宮殿 風の回廊》佐伯泰英／集英社 (1983)

《イタリアの色》コロナ・ブックス編集部／平凡社 (2013)

《イタリアの伝統色》城 一夫、長谷川博志／パイ・インターナショナル (2014)

《色で読む中世ヨーロッパ》徳井淑子／講談社 (2006)

《色の知識》城 一夫／青幻舎 (2010)

《色の手帖》永田 泰弘 監修／小学館 (2002)

《色の名前》近江源太郎 監修／角川書店 (2000)

《色の名前事典507》福田邦夫／主婦の友社 (2017)

《色の百科事典》日本色彩研究所編／日本色研事業 (2005)

《インディオの世界》エリザベス・バケダーノ／同朋舎 (1994)

《お歯黒の研究》原 三正／人間の科学社 (1981)

《カラーアトラス》J.H.ワンスシェール、A.コルネラップ編／海外書籍貿易商会 (1962)

《カラーウォッチング―色彩のすべて》本明寛(日本語版監修)／小学館 (1982)

《COLOR ATLAS 5510 世界慣用色名色域辞典》城 一夫／光村推古書院 (1986)

《「COLORS ファッションと色彩 ― VIKTOR&ROLF&KCI ―」展 図録》河本信治、
深井晃子 監修／京都服飾文化研究財団 (2004)

《奇妙な名前の色たち》福田邦夫／青娥書房 (2001)

《京の色事典330》藤井健三監修、コロナ・ブックス編集部／平凡社 (2004)

《京の色百科》河出書房新社編集部／河出書房新社 (2015)

《クロマトピア》デヴィッド・コールズ／グラフィック社 (2020)

《源氏物語〈第3巻〉玉鬘～藤裏葉》大塚ひかり／筑摩書房 (2009)

《源氏物語の色辞典 》吉岡幸雄／紫紅社 (2008)

《古事記 上代歌謡 日本古典文学全集 1》相賀徹夫／小学館 (1986)

《色彩――色材の文化史》フランソワ ドラマール、ベルナール ギノー／創元社 (2012)

《色彩の回廊》伊藤亜紀／ありな書房 (2002)

《色名事典》清野恒介、島森 功／新紀元社 (2005)

《色名総監》和田三造／博美社 (1935)

《漆工辞典》漆工史学会／角川学芸出版 (2012)

《新色名事典》日本色彩研究所編／日本色研事業 (1989)

《新装改訂版　日本のファッション　明治・大正・昭和・平成　Japanese Fashion 1868-2013》
城　一夫、編集・渡辺明日香、イラスト・渡辺直樹／青幻舎 (2014)

《新版 日本の色》コロナ・ブックス編集部／平凡社 (2021)

《新版 日本の伝統色》長崎盛輝／青幻舎 (2006)

《新編 色彩科学ハンドブック 第3版》日本色彩学会編／東京大学出版会 (2011)

《心理学が教える人生のヒント》アダム・オルター／日経BP (2013)

《すぐわかる日本の伝統色》福田邦夫／東京美術 (2005)

《図説 ハロウィーン百科事典》リサ・モートン／柊風舎 (2020)

《図説 ヴィクトリア女王の生涯》村上リコ／河出書房新社 (2018)

《図説 ヴィクトリア朝百貨事典 》谷田博幸／河出書房新社 (2017)

《西洋くらしの文化史》青木英夫／雄山閣出版 (1996)

《世界で一番美しい色彩図鑑》ジョアン・エクスタット、アリエル・エクスタット／創元社 (2015)

《世界のパンチカラー配色見本帳》橋本実千代、城　一夫、ザ・ハレーションズ／
　パイ・インターナショナル (2012)

《増補新装 カラー版世界服飾史》深井晃子 監修／美術出版社 (2010)

《大百科事典》平凡社 (1985)

《定本 和の色事典》内田広由紀／東京視覚デザイン研究所 (2008)

《日本史色彩事典》丸山伸彦／吉川弘文館 (2012)

《日本大百科全書 (ニッポニカ)》／小学館 (1984-1994)

《日本の色辞典》吉岡幸雄／紫紅社 (2000)

《日本の色・世界の色》永田泰弘 監修／ナツメ社 (2010)

《日本の色のルーツを探して》城　一夫／パイ・インターナショナル (2017)

《日本の色彩百科 明治 大正 昭和 平成》城　一夫／青幻舎 (2019)

《日本の伝統色》浜田 信義／パイ・インターナショナル (2011)

《日本のファッションカラー100》一般社団法人 日本流行色協会 (JAFCA) ／
　ビー・エヌ・エヌ新社 (2014)

《日中韓常用色名小事典》日本色彩研究所著、日本ファッション協会 監修／クレオ (2007)

《配色の教科書》城　一夫 監修、色彩文化研究会／パイ・インターナショナル (2018)

《花の色図鑑》福田邦夫／講談社 (2007)

《フランスの伝統色》城　一夫／パイ・インターナショナル (2012)

《ブリタニカ国際大百科事典 小項目事典》ブリタニカ・ジャパン (2014)

《フランス発見の旅 西編》菊池 丘、高橋明也／東京書籍 (2000)

《平安時代の醤油を味わう》松本忠久／新風舎 (2006)

《平安大事典》倉田 実／朝日新聞出版 (2015)

《VOGUE ON エルザ・スキャパレリ》ジュディス・ワット／ガイアブックス (2012)

《ミステリーと色彩》福田邦夫／青娥書房 (1991)

《モネと画家たちの旅》高橋明也 監修／西村書店 (2010)

《ヨーロッパの色彩》ミシェル・パストゥロー／パピルス（1995）

《ヨーロッパの伝統色》福田邦夫／読売新聞社（1988）

《有職の色彩図鑑》八條忠基／淡交社（2020）

《ロシア文化事典》沼野充義、望月哲男、池田嘉郎（編集代表）／丸善出版（2019）

............

"Frank W.Cyr, 95, 'Father of the Yellow School Bus'" Columbia University Record1995.9.8.

"Why the School Bus Never Comes in Red or Green" The New York Times2013.2.20

............

"Alice Blue Gown"
The Georgetowner
https://georgetowner.com/articles/2013/06/18/alice-blue-gown/ (2013.6)

"HOW CRIMSON BECAME THE COLLEGE COLOR."
The Harvard Crimson
https://www.thecrimson.com/article/1919/5/6/how-crimson-became-the-college-color/
(1919.5)

"Taxi of Tomorrow"
The New York City Taxi and Limousine Commission
http://www.nyc.gov/html/media/totweb/taxioftomorrow_history.html

"The Cambridge Blue – Origins of the colour blue"
HAWKS' CLUB
https://www.hawksclub.co.uk/about/history/the-cambridge-blue/

"The Colorful History of Crimson at Harvard"
Harvard Art Museums
https://harvardartmuseums.org/article/the-colorful-history-of-crimson-at-harvard (2013.10.

"THE OXFORD BLUE"
VINCENT'S CLUB
http://www.vincents.rogerhutchings.co.uk/about/history/the-oxford-blue/

"The Varsity Series"
University of Oxford
https://www.sport.ox.ac.uk/varsity

"Why Are Taxi Cabs Yellow?"
TIME USA
https://time.com/4640097/yellow-taxi-cabs-history/ (2017.5.2)

「色材の解剖学⑫ 水彩絵具と紙」ホルベイン社 https://www.holbein.co.jp/blog/art/a188

「ホッキョクグマ」札幌市円山動物園 https://www.city.sapporo.jp/zoo/103-l.html

「防衛省規格 標準色 NDS Z8201E」防衛省 https://www.mod.go.jp/atla/nds/Z/Z8201E.pdf (200

............

写真 アフロ、istock、photolibrary

## 저자 약력

### 조우 가즈오(城 一夫)

교리츠조시가쿠엔(共立女子学園) 명예 교수로 전문 분야는 문양 문화 연구이다. 주요 저서로는 《装飾紋様の東と西》(明現社), 《西洋装飾文様事典》(朝倉書店), 《日本のファッション》, 《日本の色彩百科》, 《色の知識》, 《フランスの配色》, 《フランスの伝統色》, 《時代別 日本の配色事典》(パインターナショナル) 등 다수가 있다.

### 컬러디자인연구회

색채와 디자인, 색채 문화의 조사 연구 및 정보 수집을 하고 있다. 일반 사단법인인 일본색채학회 회원으로 조우 가즈오의 세미나 수강 멤버들을 중심으로 2020년 발족했다.

### 하시모토 미치요(橋本実千代)

컬러디자인연구회 프로젝트 리더이다. 크리에 스쿨(クリエ·スクール), 아토미 학원 여자대학 외 색채 강사로 활동한다. 감수로 《世界でいちばん素敵な色の教室》(三才ブックス), 《世界の配色見本帳》》(日本文芸社) 등이 있다.

### 쇼 마키코(荘真木子)

제조사 근무를 거쳐 컬러 코디네이터로 활동하고 있다. 색채 세미나나 복지시설의 컬러 플래닝 등을 하고 있다. (株)カラースペース강사이다.

### 미츠모토 유미코(三本由美子)

일본 색채검정협회 색채 강사로 퍼스널 컬러, 이탈리아의 색에 관한 세미나를 진행한다. 일본색채학회에서 색채교제연구회 주사(主査)를 맡고 있다.

### 소노다 요시에(園田好江)

일본 색채검정협회 색채 강사이다. 퍼스널 컬러, 색채 문화 강좌를 진행하며, 감수 협력한 책으로 《366日日本の美しい色)》(三才ブックス) 등이 있다.

### 다카하시 스미에(高橋淑恵)

교토예술대학, 문화복장학원 등에서 비상근 강사로 근무한다. 염색작가이며, Studio del sol 주재자로도 활동하고 있다. 공저로 《徹底図解色のしくみ)》(新星出版社) 등이 있다.

## 옮긴이

### 박수진

외식 경영학을 전공하고 일본 기업에서 사회 생활을 시작한 이후 한일 양국의 언어로 식문화 관련 브랜드 상품을 기획, 홍보하는 일과 미디어 관련 분야 등에서 활동을 하고 있다. 외식 전문 매거진 《월간식당》, 여행 전문지 《트래비》, 일본인 대상 매체 〈K-Report〉 등에 글을 쓰고 있으며, 일본어 번역가로 활동하고 있다.

### 나리카와 아야(成川彩)

일본 아사히신문에서 9년 동안 기자로 근무했다. 2017년부터 동국대학교 대학원에서 영화를 공부하면서 집필, 강연, 통역, 번역, 매스컴 출연 등 프리랜서로 다양한 활동을 하고 있다. 2020년 그동안 《중앙일보》에 연재한 칼럼을 엮은 책 《어디에 있든 나는 나답게》를 출간했다. 현재 동국대 일본학연구소 연구원으로도 활동 중이다.

# 재미있는 색이름 탄생 이야기

초판 1쇄 발행 2023년 2월 23일

지은이 조우 가즈오(城 一夫)·컬러디자인연구회(カラーデザイン研究会)
그림 킬디스코 (killdisco)
옮긴이 박수진·나리카와 아야(成川 彩)

펴낸이 장종표
편집 배정환, 김효곤　디자인 권승희

펴낸곳 도서출판 청송재
등록번호 2020년 2월 11일 제2020-000023호
주소 서울시 송파구 송파대로 201 테라타워2-B동 1620호
전화 02-881-5761 팩스 02-881-5764
홈페이지 www.csjPub.com
페이스북 www.facebook.com/csjpub
블로그 blog.naver.com/campzang
이메일 sol@csjpub.com

ISBN 979-11-91883-14-5  03600

※ 책값은 뒤표지에 있습니다.